채워져서 아름다운 감성공간
상하이 타이캉루 티엔즈팡

정희정 Dr. Jeong, Hee-jeong

디자인학박사이며 한양대학교 이노베이션대학원 공공·환경디자인전공 겸임교수다. (사)한국공공디자인학회 사무총장 등 여러 디자인 단체의 임원이자 행정안전부와 서울시를 비롯한 전국 지방자치단체의 디자인 자문위원으로 공공디자인 자문 및 심의 평가와 도시 마스터플랜 작업도 하고 있다. 이 밖에 해외 디자인 여행과 사진촬영도 중요한 활동 중 일부분으로 그동안 세계 45개국 약 300여 도시를 방문하며 유명 건축가의 건축물은 물론, 주민들의 참여로 이루어진 소소한 디자인도 섬세하고 따뜻한 시각으로 재해석하며 렌즈에 담았다. 이를 통해 안전디자인, 예술관광과 공공디자인 등 융·복합디자인을 추구하며, 창조적 친환경 녹색도시를 실현하기 위해 연구하고 있다. 저서로 『세계도시 디자인기행』, 『디자인이란? 도시디자인이 무엇입니까?』, 『나오시마 디자인 여행』, 『공공디자인강좌』, 『Spectrum 빛과 도시이야기』, 『창조도시 요코하마』 등이 있으며, 「공공디자인 평가척도어 추출에 관한 연구」 등의 논문이 있다.

yesdesign@hanmail.net · blog.naver.com/museumsu1

김옥예 Kim, Ok Ye

홍익대학교 건축학과와 건축도시대학원에서 실내설계를 전공했다. 인테리어 디자이너이자 한·중간의 문화·예술교류를 위해 힘쓰고 있는 문화·예술 큐레이터다. 현재 상하이에 거주하면서 건축, 인테리어 디자인 및 문화예술분야의 프로젝트를 진행하고 있다. 상하이 한국문화원 자문위원, 국경 없는 문화공동체 회원이며 특히 아시아 문화예술 교류 및 발전에 많은 관심을 가지고 활동 중이다.

happiness200@naver.com

채워져서 아름다운 감성공간

상하이 타이캉루 티엔즈팡

글·사진 정희정·김옥예

- 목 차 -

프롤로그

한국의 중앙부처와 지방자치단체마다 독특하고 살기 좋으며 전략적인 유·무형적 자원개발에 관심을 기울이고 있다. 공공·환경디자인 개선사업을 통해 문화마을, 예술마을, 시민이 행복한 도시만들기에 열정을 쏟고 있으며 이에 시민들도 NPO·NGO* 등 시민위원회를 결성하기에 이르렀다. 근래의 이러한 움직임을 보면서 몇 해 전 가제본 해두었지만 게으른 탓에 미루어 왔던 한 권의 초고를 꺼내들었다.

세계사에, 특히나 한국의 역사 속에 중요한 의미를 간직한 세계적인 항구도시이며 거대중국의 경제와 문화를 대표하는 상하이.

*

NPO: Non-Profit Organization(비영리민간단체)
특정인의 이해와 영리를 목적으로 설립되어 운영되고 있는 영리조직과 대비되는 개념으로 일반사회의 공익 등을 목적으로 설립되어 비영리사업을 영위하는 모든 조직을 말한다. 자체의 활동을 통해 일정 정도의 이익을 낼 수 있으나, 이 이익을 조직 내 구성원들에게 배분하는 것이 아니라 다시 조직이나 사업에 투입하여 공익 서비스를 재생산하는 데 활용한다는 성격을 지니고 있다. 미국과 일본 등에서 공식적으로 쓰이는 용어로서, 학교, 종교기관, 사회복지기관, 연구기관 등이 해당된다. 우리나라에서는 NGO(비정부기구)와 거의 같은 용어로 사용되고 있다. 우리나라의 경우, 1999년 말 국회를 통과해 2000년 4월부터 시행중인 '비영리민간단체지원법'의 재정을 계기로 '비영리민간단체'라는 용어가 공식적으로 쓰이고 있다.

NGO: Non-Governmental Organization(비정부기구)
정부기관이나 관련 단체가 아닌 순수한 민간조직을 모두 일컫는 말로 비정부기구 또는 비정부단체라 한다. 지역-국가-국제적으로 조직된 자발적인 '비정부성'을 강조한 개념이다. 정부운영 기관이 아닌 시민단체가 이에 해당한다. 즉, 정부와 기업의 활동영역과 비교하여 자원봉사주의와 연합주의의 기본가치와 이데올로기에 근거한 사적 비영리조직으로서의 행위자 성격을 지니고 있다. 보통 인권, 환경, 빈곤 추방, 부패 방지 등의 문제에 적극적으로 나선다.

필자가 작년에 출판했던 『나오시마 디자인 여행』의 서문에서 '비우고 정리할 엄두가 나지 않아 차라리 채워서 아름다운 감성도시'라고 극찬했던 곳, 그곳이 바로 상하이 타이캉루 티엔즈팡이다.
상하이를 방문할 때면, 현대적 건축물의 고급스런 레스토랑과 쇼핑가가 즐비한 신천지보다도 타이캉루 티엔즈팡을 꼭 들른다. 티엔즈팡은 있는 것을 버리는 것이 아니라 보존하고 유지하며 더불어 살아가는 생활 그 자체다.

상하이 타이캉루 '티엔즈팡'은 우리나라의 홍대 골목이나 삼청동, 소격동 혹은 인사동을 연상케 하는 곳이다. 처음 이곳이 예술인들의 골목이라 불렸던 명성처럼 골목 입구에는 사진 갤러리와 공방들이 즐비하고 이색적인 카페, 펍(pub), 전통공예점 등이 자리하고 있어 외국인들도 많이 찾아오고 있다. 좁은 골목에는 카페에서 내놓은 의자에 앉아 한가로이 커피를 즐기고 담소를 나누는 사람들의 모습을 쉽게 볼 수 있다. 신혼부부들이 웨딩 촬영을 하는 단골 장소이며, 상하이 어디를 가나 볼 수 있는 빨래들이 뒤엉켜 있는 타이캉루 티엔즈팡의 거리 전체는 세계 각지에서 모여든 사진작가들의 거대한 스튜디오가 된 지 오래다. 상하이 어디에나 대나무에 매달려 있는 다양한 색상의 빨래들과 엉켜 있는 전깃줄은 티엔즈팡 골목을 꾸미는 장식품이 되었으며 그 안에서 살아가는 주민들의 모습 또한 정겹기만 하다.

한국의 마을과 거리만들기는 관(官)이 기획하고 유지·관리하며 국비와 지방비에서 사업비를 지출한다. 그러다보니 눈에 띄는 결과물을 얻기 위해 마을과 거리만들기에 명품과 상징이라는 화려한 수식어를 덧붙인다. 관이 중심이 되어 많은 비용이 투입되는 것과 불철주야 일하는 많은 공무원들의 노고가 헛되지 않기 위해서는 관에서 만들어둔 명품마을과 상징거리들이 연일 관광객들로 문전성시를 이루고 온 동네가 떠들썩해야 하지만 현실은 그러하지 못한 것도 사실이다.

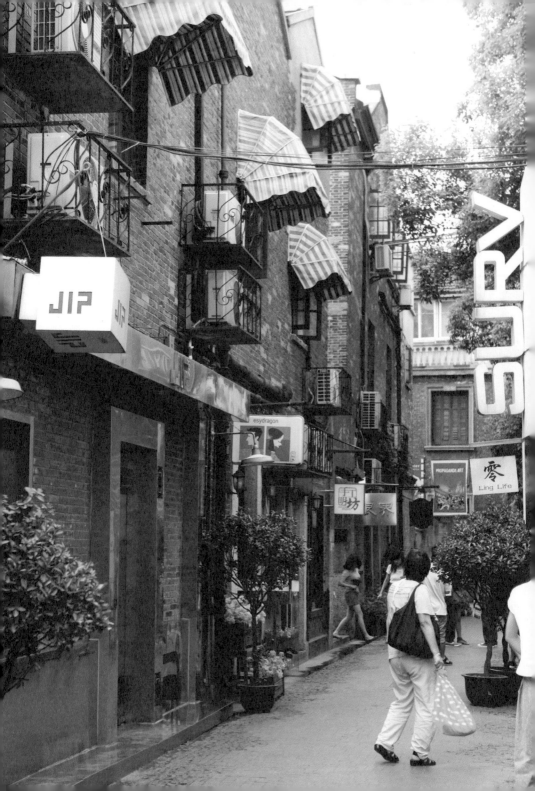

제법 유명세를 타고 있는 세계의 여러 도시와 마을들을 찾아가 보면 만들어진 곳이 아니라 계속 만들어 가고 있다는 인상을 받는다. 고고한 역사와 문화 속에서 형성된 마을과 거리가 많은 세월을 거슬러 오면서 자리 잡아 가고, 일반 시민의 자금과 노력이 만들어낸 과정과 결과가 세계인들로부터 사랑을 받고 있는 것이다. 거대한 랜드마크 건축물과 상징물만이 아닌 우리의 소소한 생활상 안에 녹아 있는 유·무형적 자원도 얼마든지 사람들로부터 사랑받을 수 있다.

우리가 물려받은 것, 우리가 살아가고 있는 것, 우리가 살아가야 할 것. 이 모든 것이 우리의 자원이다.

『상하이 타이캉루 티엔즈팡』을 통해 창조계급에 해당하는 디자이너와 예술가, 정책을 펼치는 행정관료와 도시디자인 마스터플래너 그리고 일반 국민들에게 타이캉루를 알려 한국에도 풍요롭고 아름다우며 살기 좋은, 더 나아가 세계인들에게 사랑받는 경쟁력을 갖춘 도시 혹은 마을이 만들어지길 소원한다.

이천십이년 여름
정희정

알아보기

1. 타이캉루(泰康路) 티엔즈팡(田子坊)

서늘한 바람은 어디로 가고 태양이 내리쬐는 여름이 되었다. 상하이에 오랫동안 살면서 어디론가 떠나고 싶을 때, 텅 빈 마음속을 조금이라도 채워보고 싶을 때 어김없이 찾게 되는 타이캉루 티엔즈팡!

타이캉루 티엔즈팡은 상하이 주거건물의 특징인 스쿠먼 양식*과 부티크, 레스토랑, 카페 등이 잘 어우러진 곳이다. 1998년부터 예술 단지로 자리매김하다가 2005년부터는 본격적으로 상업공간, 예술공간, 주거공간이 융합되면서, 비우는 것이 아니라 오히려 채워져 독특하고 정감 있는 창의적 공간으로 거듭나고 있다. 골목을 걷다 보면 다양한 공간들의 역사를 곳곳에서 찾을 수 있다.

스쿠먼 양식의 상업공간과 소박한 주거공간을 보며 즐거워지는 이유는 공간 속에 인간의 삶이 그대로 반영되어 있기 때문일 것이다.

옛 것과 새 것의 아름다운 조합! 새로운 것을 수용하고 낡은 것을 거부하는 시대는 이제 지나간 것 같다. 낡은 것도 새로운 것과 잘 어우러져 또 다른 것을 생성하게 되니 말이다. 각종 아이디어로 만들어진 상점들의 소품과 사인물들. 사람들은 다양한 상품을 구경하기 바쁘고 사진촬영에 여념이 없다.

*
스쿠먼(石庫門) 양식
19세기 상하이 가옥의 양식으로써 중국 전통양식과 서양식이 뒤섞이며 만들어진 중국의 가옥양식.

2010년의 상하이 엑스포(Shanghai Expo)를 계기로 확대된 이곳 티엔즈팡은 하루 3만여 명의 방문객이 드나들며 상하이에 가면 놓쳐서는 안 될 관광명소로 나날이 거듭나고 있다. 주말이면 발 디딜 틈 없이 복잡해서 비교적 한적했던 몇 년 전이 그리워질 때도 있지만, 새로운 것과 옛 것이 함께 채워져 발전하는 이곳이야말로 사람들을 매료시키는 문화예술의 요충지라 할 수 있다.

무질서 속의 질서가 있는 이곳은 소통의 공간이자 휴식의 공간이며, 금지와 허락이 공존하는 주거와 상업공간이기도 하다. 이곳은 밤 10시가 되면 보안원이 보초를 선다. 거주하는 주민들의 잠자리에 방해가 되지 않도록 소란을 피우는 사람들에게 주의를 주기 위해서다.

과거 조상들이 지냈던 공간 속의 나를 보며, 또 앞으로 후대들이 지낼 모습을 떠올리면 이것이야말로 과거, 현재, 미래를 넘나드는 타임머신이 아닌가 생각해본다.

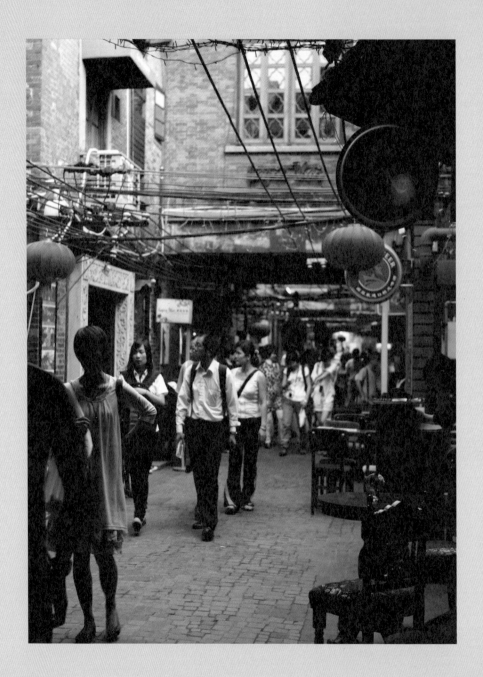

2. 티엔즈팡(田子坊)의 유래

타이캉루는 티엔즈팡 한쪽에 있던 거리 이름으로 작은 길가의 시장이었다. 1998년 9월부터 타이캉루 길을 새롭게 포장하게 되면서 진흙투성이었던 대로가 몰라보게 새로운 모습으로 달라지게 되었다.

정부의 지지를 받으면서 타이캉루는 다푸치아오(打浦桥) 구역의 기능적 위치를 근거로 하여 특색 있는 대로의 모습으로 탈바꿈하였다. 1998년 12월 28일 문화발전회사가 타이캉루에 들어서면서 본격적인 상하이 '예술의 거리'가 되었다.

이를 시작으로 유명한 천이페이(陈逸飞), 얼동지앙(尔冬强), 왕지에인(王劼音), 왕지아쥔(王家俊) 등의 예술가들과 예술·공예 상점 등이 타이캉루로 들어오게 되었고, 이곳은 점차 예술가 집단으로 자리 잡게 되었다.

얼동지앙 스튜디오에서 매월 여는 가극과 음악회 등으로 인해 사람들로 넘쳐났고, 타이캉루 르티엔 도자기 회사는 국제적인 예술가들과 함께 예술 전람회와 전시회 및 교류 등으로 세계적 도자기 예술계에 높은 명성을 얻었다. 그리고 상하이의 독자적인 한 부류를 이루었던 대나무 조각공예 회사는 상품의 판매가도 높일 뿐만 아니라, 판매시장도 광범위하게 넓히게 되었다. 또한 타이캉루와 스난루(思南路: 길 이름) 입구의 골동품 상점은 골동품 소장자들을 끌어들였다.

타이캉루 210번지는 '티엔즈팡'이라는 이름으로 사람들이 모이는 중요 지역으로 변모하였고, 동시에 공장 건물들은 예술의 재구현으로 인해 다른 스타일의 작업실(Studio)로 다시 태어나게 되었다.

천이페이의 스튜디오는 소박하고 고풍스러운 스타일로 구현되었고, 실내의 벽난로는 장식적인 요소뿐만 아니라 품위 있는 건축 특징을 가지고 있다. 엄동설한에는 사람들이 옹기종기 모여 불을 피워 놓고 벽난로 옆에서 커피나 홍차를 마시면서 창조적인 예술에 대해 토론을 벌이기도 한다. 그것은 예술에 대한 영감을 떠올리기에 좋은 분위기다.

얼동치앙의 스튜디오는 공업혁명의 흔적이 엿보인다. 평상시에도 시동 가능한 기중기 두 대를 진열해놓았고, 천장은 수입 투광판과 현대적인 건축자재로 재구현되었다. 어떤 물품들은 장인들의 손을 거쳐 또 다른 상품으로 완성되기도 한다. 아름다운 생활을 동경하는 사람들이 현실적으로 충만한 예술적 생산물을 만들고 있는 것이다.

천이페이 선생이 자신의 생각을 그대로 담아낸 '동방의 작은 조각'은 파리의 세계조각전시회에 아시아에서는 유일하게 참가한 화교(華僑)의 작품이다. 당시 이것은 일종의 창작과 동시에 새로운 작품의 탄생이었다. 그리고 미국의 도자기 예술가인 지미(杰米)는 도자기 공방을 열고 많은 외국인들을 끌어들여 도자기 기술에 대한 수업을 진행하였다. 홍콩의 유명한 도자기 작가인 정이(郑祎) 또한 타이캉루 '락천도예관(乐天陶艺馆)'을 만들어 국제 도자기 교류에 앞장서고 있다.

티엔즈팡 내의 5층 작업장은 공업 건물로 재건설되었다. 5,000평방미터 내에 10개국의 예술가 집단이 들어와 이곳에 설계실을 설립하였다.

같은 공장 문 앞에는 10개의 다른 국기가 나부끼고 있으며, 이는 마치 국제예술박람회를 연상케 한다. 중국과 서양의 문화가 융합하며 타이캉루는 세계를 향하여 나아가고 있다.

시간이 흐르면서 타이캉루 길가에는 예술품과 공예품 상점이 40여 개나 자리 잡게 되었고, 작업실과 설계실도 20여 개에 이르게 되었다. 정부가 예술의 거리를 형성하기 전, 기능적인 역할이나 기업의 분야 등 전체적인 기획을 하여 건설적인 부분과 환경적인 부분들이 많이 개선되었다. 그리고 당시 모아진 자금으로 천이페이 선생이 설계한 '예술의 문'을 예술의 거리 이정표로 설치하게 되었다.

많은 예술가와 상가들이 들어서고, 그들 스스로 타이캉루를 관리하고 기획하게 되면서 현재의 예술의 거리(Art Street)가 되었다. 각자의 지혜와 능력이 모이면서 타이캉루는 새로운 발전과 새로운 기회로 도약하게 되었다.

정부가 계획한 3년 동안 최초의 '예술의 거리' 형식이 갖추어졌고, 이렇게 3년이 지난 후에 타이캉루는 점진적인 발전을 이루어 이름이 알려지게 되었다. 타이캉루의 발전은 '티엔즈팡'이라는 작은 길에서 시작하여 타이캉루, 스난루(思南路), 지엔고우루(建国路), 루이진알루(瑞金二路)에 이르는 '타이캉루 상하이 예술의 거리'라는 하나의 큰 블록을 형성하게 되었고, 그 명성이 전 세계로 퍼지게 되었다.

'티엔즈팡'이라는 이름은 후앙용위(黃永玉)라는 화가가 『장자(庄子)』라는 책 속에 나오는 화가의 이름을 선택하여, 지금의 티엔즈팡이라 불리게 되었다.

3. 타이캉루(泰康路) 지역의 역사적 특징

타이캉루는 프랑스 조계지*의 도로를 연장하면서 시작되었다. 이 지역은 조계지 확장 이후 얻게 된 지역이었을 뿐만 아니라, 중국측 지역과 인접한 곳이었기 때문에 잘 정돈된 프랑스풍의 양식 건물들이 남아 있게 된 것이다. 상하이의 특색이 매우 짙은 스쿠먼 건축 또한 함께 보존되어 있다. 그리고 바로 이런 건축물들이 함께 어우러져 타이캉루 지역의 리눙문화**가 만들어졌다.

*
조계지(租界地)
개항장(開港場)에 외국인이 자유로이 통상 거주하며 치외법권을 누릴 수 있도록 설정한 구역. 아편전쟁 이후 1845년에 영국이 상하이(上海)에 둔 것이 최초다. 이후 톈진(天津)·한커우(漢口)·광저우(廣州)·샤먼(廈門) 등 각 개항장에 두었다. 특히 청일전쟁 이후에는 격증하여 영국·프랑스·독일·일본 등 8개국이던 조계가 무려 28개나 되었다. 조계 내의 행정권은 외국에 속하고 치외법권도 인정되어 실질적으로는 중국의 주권을 침해하여 해관(海關)의 관리권과 함께 제국주의 국가의 경제적 침략의 기지가 되었다. 제1차 세계대전 후 중국의 국권회복운동으로 조계는 점차 폐지되었고, 제2차 세계대전 이후에는 완전히 중국에 반환되었다.

**
리눙문화(里弄文化)
리눙건축·리눙주택이라고도 부른다. 골목을 가운데 두고 일렬로 붙어 있는 2~3층의 주택들을 리눙주택 혹은 석고문 주택이라고 부르며, 개항 후 상하이의 조계지로 밀려드는 사람들을 수용하기 위해 만들어진 주택형태로서 상하이 특유의 근대건축물이다.

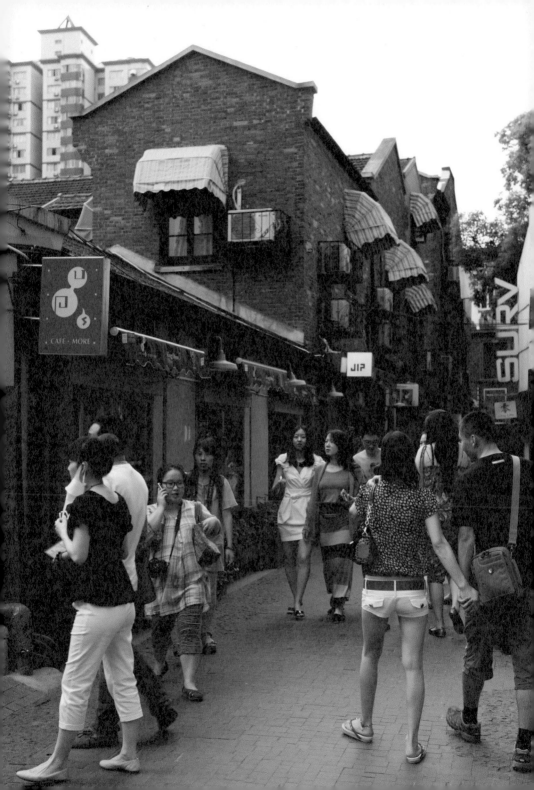

타이캉루 지역이 위치해 있는 루완취(卢湾区)는 프랑스 조계지 문화를 주요 특징으로 갖고 있다. 프랑스에서 중국으로 넘어온 사람들은 대다수 전도사나 문화인들이었고, 루완취의 북부 지역에 거주하는 중국인들 역시 대부분 부유층에다 문화수준이 비교적 높았다. 동시에 조계 지역이 상대적으로 안정적인 곳이었기 때문에 당시의 많은 문화·예술계 인사들이 루완취에 거주하게 되었고 문화활동이 빈번하게 되었다.

조계지 내에서는 각종 문화가 함께 발전하였다. 여기에는 신기한 것을 쫓는 해외파 문화가 있었고, 호화로운 사치를 중시한 소일문화가 있었으며, 격진적인 항의와 비판적인 문화도 있었다. 스쿠먼 건축의 구석방에서는 수많은 중국 문예계의 신생역량이 배출되었다. 유럽이나 라틴 아메리카의 문화가 건축이나 생활 방식 등에서 재현되었다면, 중국 전통의 예의규범이나 문화는 여기에서 생활한 각계각층의 중국인들의 영향을 받았다고 할 수 있다.

그러나 조계지의 건설은 상하이 시의 발전뿐만 아니라 서방문명의 전파를 부추기게 되었고, 근대 서방의 시정건설과 관리방법을 운용하여 중국 고유의 도시구조와 기능이 크게 변하였다. 조계지 내에서는 세계 최고의 선진기술을 사용할 뿐만 아니라 서방 문명이 생활 속에 나타나게 되었고, 그것이 문화든 생활이든 중국인들과 서방 세계를 이해하게 되었다. 심지어는 자신도 모르는 사이에 서방의 생활 방식을 받아들이게 되고 서방 문명을 퍼뜨리게 된 것이다. 이러한 과정을 통해서 상하이 주민들은 서방 문화를 정리하여 중국의 전통문화 속으로 가지고 들어옴과 동시에 자신의 특색을 발휘하여 그것들이 해외파 문화의 중요한 부분이 되도록 하였다.

이와 동시에 루완취의 남부는 조계지역에 속하지 않았기 때문에 도시의 하층민들의 거주지가 되었다. 오두막이 대부분이었던 이 지역은 기본적인 시정부의 건설도 없었고 생활 환경이 매우 나쁜 노동자들의 생활 터전이었다. 도시화가 진행되었던 북쪽은 구식 리농 건축물들이 많았고 프랑스풍의 건축물들도 간간히 섞여 있었다. 이곳은 인구 밀도가 높고 대부분 작은 상점들이었으며, 주민들은 대부분 소상인이나 종업원 그리고 일반 노동자들이었다.

타이캉루는 완전히 다른 남부의 일부였는데, 이 때문에 앞서 말한 북부 조계지의 문화와 남부 중국의 민간문화가 기이하게 융합된 것을 볼 수 있었다. 이 지역에는 문학·예술계의 저명인사나 서양의 영향을 받은 서양 특색의 생활 방식이 존재하였고 리농문화의 시끌벅적함을 동시에 볼 수 있었으며 각기 생계를 위해 좌판들을 꾸려가고 있었다. 고개를 끄덕이고 악수를 하면서 아침인사를 하는 서양식 인사법을 볼 수 있고, 서양 악기의 은은한 음악소리도 들렸다. 또한 도로변의 좌판에서는 위생적이지 않은 각종 먹거리를 맛볼 수 있었고, 전국을 떠돌아다니는 예술인들의 뛰어난 잡기와 무술시범 등을 감상할 수 있었다. 말하자면, 여기에는 질서와 혼란, 고상함과 통속적인 것이 공존하고 있었다.

루쟈완 구역이 중국과 서양의 결합부였다는 것 그리고 조계지와 비조계지 생활 형태의 융합 지역이었다는 것은 충분히 이야기할 가치가 있다고 본다. 이는 중국인 지역의 바람을 완전히 잃어버리지 않았고 동시에 중국인 지역도 여기를 통해서 서방 문명의 중국 전통에 대한 충격을 느낄 수 있도록 하였다.

4. 타이캉루(泰康路) 지역의 역사 풍경

그들은 사방에 퍼진 향기로운 커피 맛을 느낄 줄 알았고, 은은한 서양 명곡을 들으며 골목 사이를 누비고, 한가로울 때는 바이올린이나 피아노 연주곡을 한 곡쯤은 연주할 줄 알았다. 또한 붓을 들어 그림을 그리거나 가극이나 오페라 한 소절쯤은 흥얼거릴 수 있어 늘어지는 오후의 편안한 생활을 누릴 수 있었다.

특수한 지리적 위치 때문에 타이캉루는 다양한 사람들이 생활해 가고 있었다. 그들은 여기서 생존의 기능만을 충족시키며 사는 사람들이었는데, 골목 안의 잡화점, 분식점, 이발소, 끓인 물 파는 가게, 재봉가게 심지어는 공장까지 운영하고 있었다. 어떤 이는 저급 스쿠먼 리농(石庫門里弄)에 살기도 했다. 이러한 리농의 스쿠먼 건축은 종종 한 층에 여러 가구가 나누어 살았다. 임대료 부담을 덜기 위해 몇 단계를 거친 재임대를 통해 돈을 벌고, 남는 방은 작은 방으로 나누어 외지에서 돈을 벌로 온 사람들이나 피난 온 사람들에게 임대를 주었다.
이렇게 리농의 인구 밀도가 높아지면서, 주거 조건은 열악해졌고 이웃 간의 분쟁이 나날이 더해져갔다. 주민의 직업과 출신 배경이 각기 달라 문화계층 역시 각양각색이어서 리농 생활의 다양성을 가져왔다. 각 계층의 주민들이 오랜기간 생활하면서 서로에게 영향을 받아 장·단점이 보완되었고 전체 리농문화의 분위기를 대중화시켜 일종의 특유한 시민문화를 형성하였다.

주민들의 문화 수준의 다양성과 복잡성이 한 공간에 모여 서로 상호작용을 하였기 때문에 고상하고 우아한 문화적 분위기를 형성하기는 힘들었다고 할 수 있다. 하지만 타이캉루의 상인문화 중심에 신화예술전문학교가 건립되었을 뿐만 아니라, 왕야천의 거주지역이 형성된 것을 보면 이미 이 지역에 적지 않은 예술적 기운이 자리해 있었던 것을 알 수 있다.

신화예술전문학교(新华艺术专科学校)는 최초에 신화예술학원(新华艺术学院)이라 불렸으며, 1926년 2월에 진션푸루(金神父路: 현재의 루이진얼루(现瑞金二路)) 다푸치아오(打浦桥: 다리 이름)에 건립되었는데, 상하이 미술전공 교수였던 위치판(俞寄凡), 판티엔쇼우(潘天寿) 등이 기금을 모아 설립하였다. 신화예술전문학교로 인하여 이 지역에 왕래하던 예술적 자질이 풍부한 선생과 학생들 대부분은 서양 문화의 영향을 받은 사람들이었고, 그들의 옷차림, 행동 방식은 지역에 새로운 기운을 몰고 왔으며, 타이캉루를 문화적으로 풍부하게 만들었다.

1931년 봄, 신화예술전문학교의 교무주임이었던 왕야첸(汪亚尘) 부부는 유럽에서 귀국한 후에 타이캉루에 거주하였으며, 왕 선생은 타이캉루의 요란스러움 속에서 정숙함을 찾았다. 거리상으로 멀지 않은 곳에 학교가 위치해 있었고, 예술을 전공하는 선생들과 학생들의 발길이 더 빈번해졌으며, 점진적으로 생활과 예술 창 방면의 수요가 형성되기 시작하였다. 주변 역시 문방사우(笔墨纸砚)나 문화적인 소상품들을 팔기 시작하면서 점차 타이캉루의 리농 중에는 더욱 짙은 예술적 분위기가 뿜어져 나오게 되어 더 이상 상류층 생활에만 있는 것이 아닌 보통 서민들의 생활과 예술이 어느 정도 관련을 맺게 되었다.

또한 왕야첸은 당시 자신의 지위와 학교의 교무주임이라는 신분으로 많은 예술 명인들을 타이캉루로 모이게 하였다. 수십 명의 예술가들은 타이캉루의 한 찻집에서 상하이 아트페어(上海美术节)의 친목회를 열곤 하였다. 타이캉루는 점차적으로 예술가들의 집합지가 되어 갔고, 음악, 예술, 화가, 서양 커피향의 문화가 상인들과 서민들의 생활과 어우러지는 장이 되었다.

이 작은 골목길은 역사적으로 많은 사람들의 이야기를 품고 있다. 타이캉루의 7, 80년의 역사 중에는 각종 사람들이 남긴 흔적들과 그들이 서로 도우며 살아간 삶이 남아 있다. 따라서 여기가 비록 평범하고 일상적이기는 하지만 그 생활 형태는 오히려 풍부하고 다채로웠고, 상하이가 가지고 있던 독특한 해외파 상인문화(市井文化)를 나타내 주었다.

5. 타이캉루(泰康路) 지역사회의 특징 분석

성공적인 도시계획은 역사와 현재 상태에 대한 이해, 그리고 미래 발전에 대한 확신으로부터 시작된다. 타이캉루 역시 역사, 현 상태 그리고 미래와 같이 그 지역만의 이야기를 가지고 있다. 구체적으로 말하자면, 타이캉루의 지역사회는 아래와 같은 몇 가지 특징을 띤다.

첫번째, 가장 기본적인 특징은 주거다.
타이캉루의 역사 형성과 발전 과정을 통해 볼 때, 주거는 이 지구의 가장 주요한 기능이었다. 주거기능의 건축이 이 지구 대부분의 공간을 차지하였다. 초기에는 중국인과 서양인의 주거 경계 지역이었고, 프랑스 조계지의 변두리였다. 이로 인해 다른 형태의 건축물들이 많이 들어섰다.

두 번째, 작은 공간들과 풍부한 생활의 집합이다.
타이캉루는 4개의 도로에 둘러싸여 있다. 현재 지역사회의 거주환경은 원주민 생활 방식과 특징이 보존되어 있다. 리농 안의 스쿠먼 건축이 주가 되는 가옥들의 공간은 협소하고 활동범위가 한정적이며, 주거가 아주 긴밀하게 배치되어 있다. 바로 이 때문에 이웃 간의 긴밀한 접촉을 어디서나 쉽게 볼 수 있다. 여기에 서로 다른 계층이 모여 살았고, 이로 인해 서로 다른 생활 방식이 만들어졌다.

세 번째, 특유한 민속전통이다.
루쟈완 지구의 떼어낼 수 없는 부분으로, 타이캉루 지역사회는 원래 루쟈완 지구의 민속전통을 흡수하였다. 루쟈완은 전통적인 상하이의 재물신을 불러오는 곳이라 여겨 오색찬란한 색등을 걸던 중요한 곳으로, 민간에서는 '강북대세계(江北大世界)'라고 불렀다.

네 번째, 전승되어 온 예술적 기운이다.

타이캉루는 예술과 특별한 인연을 가진 듯하다. 역사와 지역적인 관계로 인하여 별 볼 것 없던 타이캉루에 많은 예술가들이 모이게 되었다. 신화예술전문학교의 유적지, 왕야 천, 리우야즈(柳亚子: 근대 시인) 등과 같은 대가들의 방문은 타이캉루의 가치를 높였다.

이런 현상이 우연은 아니라고 할 수 있다. 우리는 이를 '타이캉루 현상(泰康路现象)'이라 고 말할 수 있을 것이다.

먼저, 예술가들이 자기의 작업 지점을 대충 선택하지는 않는다. 창작 영감과 저렴한 임 대료는 반드시 고려해야 할 두 가지 중요한 요소다. 그러나 과거든 현재든 예술가들이 모두 약속이나 한 듯이 타이캉루를 선택한 이유는 타이캉루가 바로 예술가들이 바랐던 두 가지 요소를 제공해 줄 수 있었다는 것이다.

다음으로는 역사와 현실이 뜻하지 않게 모였다는 것이다. 비록 타이캉루 자체의 사회적 특징과 사람들의 생활 방식이 비교적 평범한 곳이기는 하나, 만약 타이캉루를 훨씬 더 큰 범위에 놓고 본다면, 타이캉루가 위치한 곳이 매우 특별한 곳이라는 것을 발견할 수 있을 것이다.

6. 역사상 타이캉루(泰康路) 지역사회의 실제 면모

타이캉루는 루완취에 위치해 있으며, 루완취는 상하이 시의 중심에 위치해 있다. 역사적 형성과정에서 보면, 상하이의 여러 중심구역 중에서 루완취는 상대적으로 나중에 발달한 곳 중에 하나인데, 19세기 말까지만 해도 구내의 대부분은 허허벌판이었고 개울과 물길이 나 있었다. 당시 구(区)의 경계선 동북(东北)쪽의 공공 조계지는 상당히 번영하였는데, 동면(东面)은 전통적인 상하이의 중심을 형성하였다. 루완취의 발전은 프랑스 조계지의 확장으로부터 시작되었고, 따라서 그 구경(区境) 내의 각 지구의 발전 역시 프랑스 조계지의 형성과 서로 연관이 있다고 할 수 있다.

지구의 역사 형성.
루완취의 번영은 상하이의 대 발전 및 조계지의 확장에 기인한다. 도로 부설, 주택 건축, 상점의 개점, 학교의 흥성은 북쪽에서 남쪽으로 차등적으로 개발되었고, 루완취는 상하이의 특색을 지닌 도시구역 중의 하나가 되었다.

개항 초기에 중국인과 서양인이 서로 분리되어 거주하였고, 조계지 내의 외국 거주민은 얼마 되지 않았다. 그러나 이후에 샤오따오후이(小刀会: 청말(清末)의 비밀 결사의 일파로 봉기한 사람들이 작은 칼을 들고 다님) 봉기 및 태평천국(太平天国: 1851년 농민의거) 운동으로 인해 조계지가 작아 전쟁의 영향을 받게 되었다. 그로 인해 부자들과 상인들이 상하이 조계지로 들어오면서 중국인과 서양인의 혼거 국면이 형성되었고, 조계지의 인구는 폭증하였다. 수요가 급증하자 조계지 내에는 주거 건축 열기가 시작되었고, 중서 건축특색을 담은 스쿠먼 리농이 발전할 수 있었던 것도 이러한 주거 건축 열기의 또 다른 결과물이었다.

소통 疏通

communication

소통 疏通 communication

혼자서 책을 읽고, 음악을 듣고, 그림을 보던 이들도 아름다움을 느끼거나 감동을 받고 그것을 함께 공유하고 싶을 때 소통의 대상을 찾게 된다. 공감하는 사물, 생각, 풍경에 대해 독백이 아닌 대화를 나누고 싶기 때문일 것이다. 우리는 얼굴과 얼굴을 대면하지 않고도 얼마든지 소통할 수 있는 세상에 살게 되었고 거기에는 SNS가 큰 몫을 하고 있다. 하지만 우리는 그것만 가지고서는 진실을 아는 데 목마르다 한다.

그래서 서로의 이야기 보따리를 풀기 위해 약속의 장소를 정하고, 설레는 마음으로 그들에게 향한다. 이렇게 진실된 소통을 할 수 있는 곳 중에 한 곳이 타이캉루 '티엔즈팡'이라고 할 수 있다. 갤러리에 들어가 사진작품과 그림을 보면서 작가들과 대화하고, 그들의 생각을 읽으면서 또 다른 세계의 생각을 교류하게 되며, 그것은 소통의 유희를 만들어 내기도 한다.

일반인들이 작가들의 작품들에 쉽게 접근할 수 있도록 되어 있는 이곳의 매력을 소통의 바다라고 표현하고 싶다. 수많은 기능을 수행해 내는 도시환경에서는 사람과 사람, 사람과 시설물들 간에 원활한 소통이 이루어져야 한다. 소통의 형태와 방법은 오지의 원시부족에서부터 세계 최고의 선진도시까지, 다양한 특색으로 가장 쉽고 편리한 소통을 선택한다. 우리는 저마다 다양한 역사와 그들만의 의식구조에 의한 소통의 방법에서 다양한 문화를 발견할 수 있다.

세계의 많은 도시들 중 상하이의 타이캉루 티엔즈팡에는 오늘도 세계의 많은 사람들이 찾아온다.

타이캉루의 사람들은 어떻게 이곳에 사람들을 불러모았을까?
문화와 예술의 힘! 그리고 디자인은 사람들을 불러모으고 사람들을 품에 안는 오묘한 힘이 있음을 우리는 이곳 타이캉루 티엔즈팡을 통해서도 알 수 있다. 무질서하지만 그들만의 규칙과 약속으로 소통하는 모습을 살펴본다.

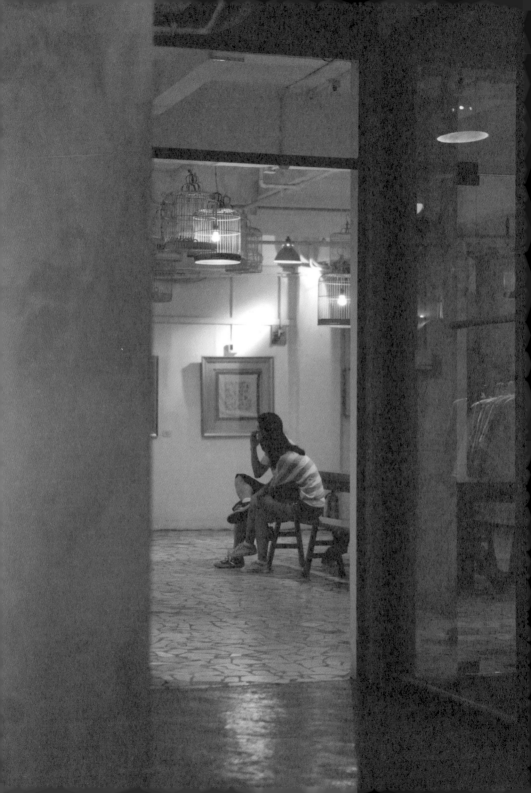

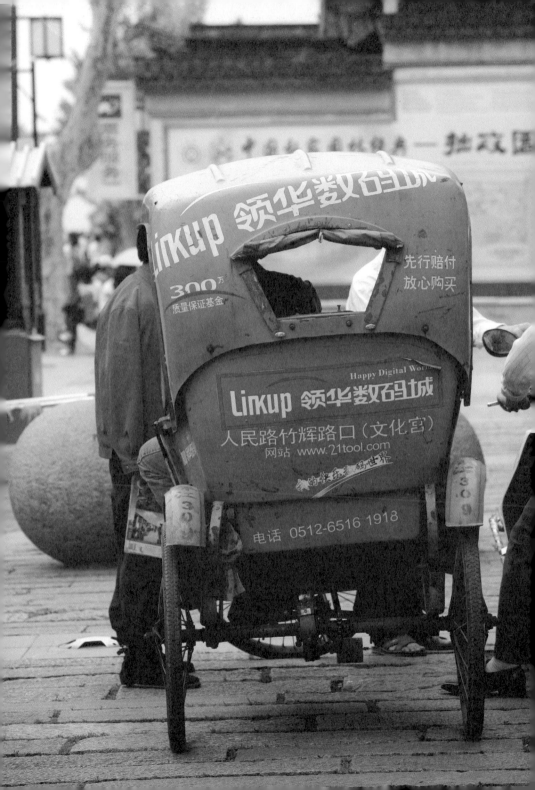

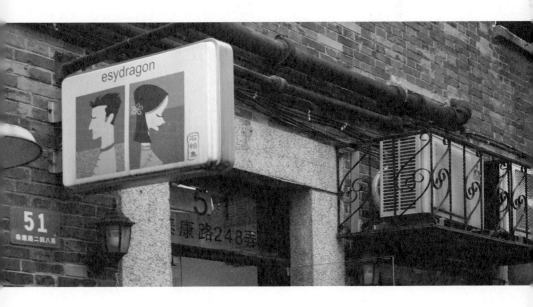

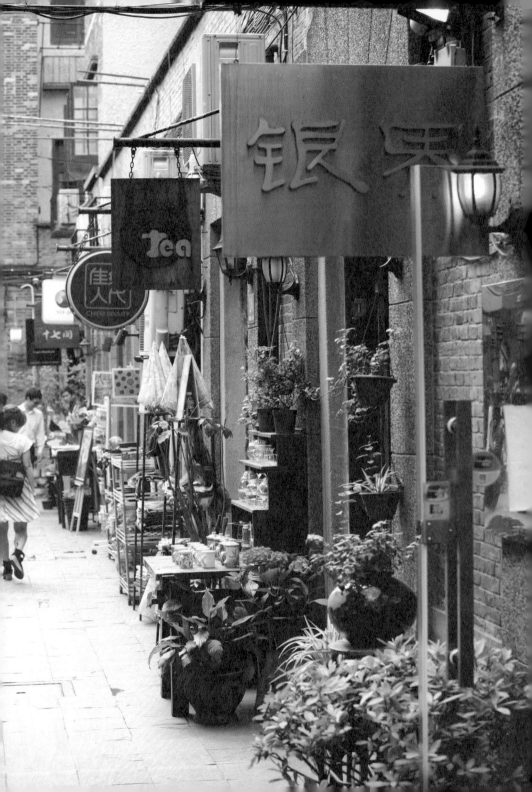

채워져서 아름다운 감성공간 | 소통 疏通

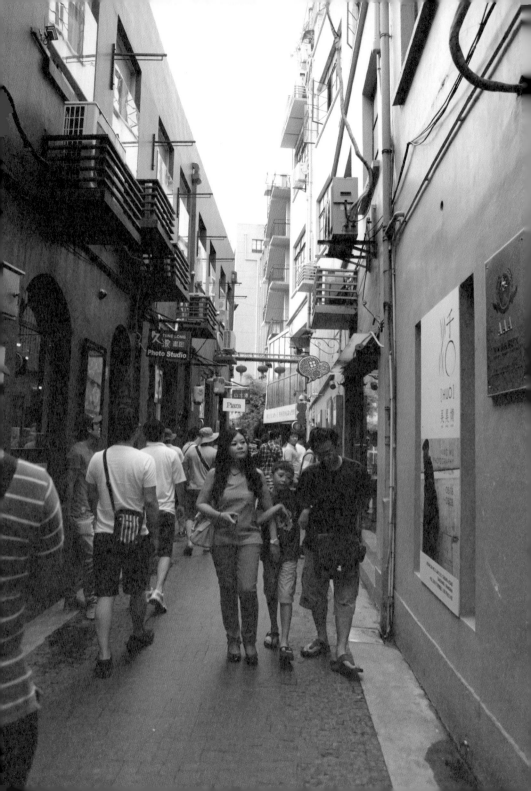

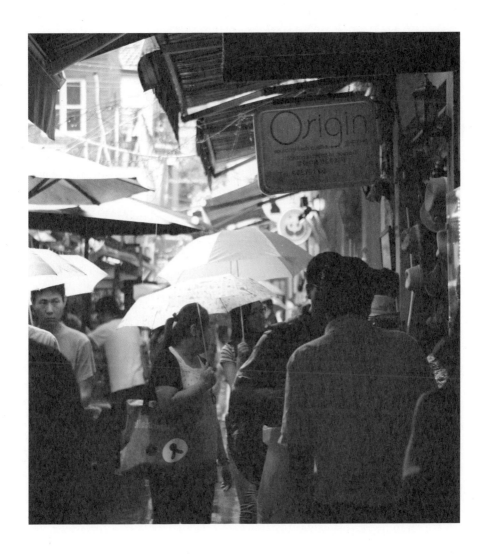

금지와 허락 禁止, 許諾

prohibition and permission

금지와 허락 禁止, 許諾 prohibition and permission

낮과 밤 구분 없이 이곳에는 보안원들이 눈에 띄게 순찰을 한다. 세계 각국의 사람들이 모여들고 해를 거듭할수록 많은 사람들이 모여들기 때문에 배치되어 있으나, 그들의 모습마저도 타이캉루 티엔즈팡에서는 하나가 된다.

밤 10시가 지나면 맥주와 커피를 마시며 이야기하는 사람들에게 큰소리로 대화하는 것을 통제한다. 2층에서 일상생활을 하는 서민들의 잠자리에 방해가 되기 때문이다. 특히 중국 사람들 대부분이 일찍 자고 일찍 일어나기 때문에 그리 늦은 시간은 아닌 밤 10시라도 그들의 단잠을 방해하는 일이 있어서는 안 된다. 조금이라고 큰 소리가 들릴 것 같은 상황이 생기면 순찰을 하던 보안원들의 경고를 받게 된다.

도시환경에서 금지와 허락은 빛과 색 그리고 소리와 형태를 통해서 소통된다고 볼 수 있다. 빛은 파장에 따라 분해, 배열의 과정을 통하면서 인간의 시각으로 인지할 수 없는 적외선과 자외선, 인지할 수 있는 가시광선으로 분류된다. 보이지 않는 영역은 과학과 신의 영역으로서 금지의 키워드로 풀이하고, 인간이 볼 수 있는 가시광선은 허락의 키워드로 해석하여 타이캉루 티엔즈팡의 삼라만상을 담아보았다. 금지와 허락은 도시환경에서 중요한 역할을 수행하고 있으며 시민의 안녕과 건강을 묵묵히 지켜내고 있다. 때론 강력한 통제와 형식상의 경계로 닫혀 있지만, 닫힌 듯 열려 있고 열린 듯 경계를 설정한다. 그렇게 도시는 금지와 허락으로 보이기도 하고 가려지기도 하는 것들의 끊임없는 반복 속에서 공존한다.

타이캉루 티엔즈팡의 거리들은 비좁고 막혀 있는 골목길의 연속이지만 2층의 열린 창문 사이로 살림살이가 드러나며 대나무에 매달린 여인네의 속옷들을 보면 거짓 없는 투명한 유리로 만들어진 듯한 마을 같다는 생각을 해본다. 아무렇게나 널려 있는 빨래, 금지를 알리는 녹슨 자물쇠와 막대 하나가 아름다움과 즐거움을 더해준다.

64

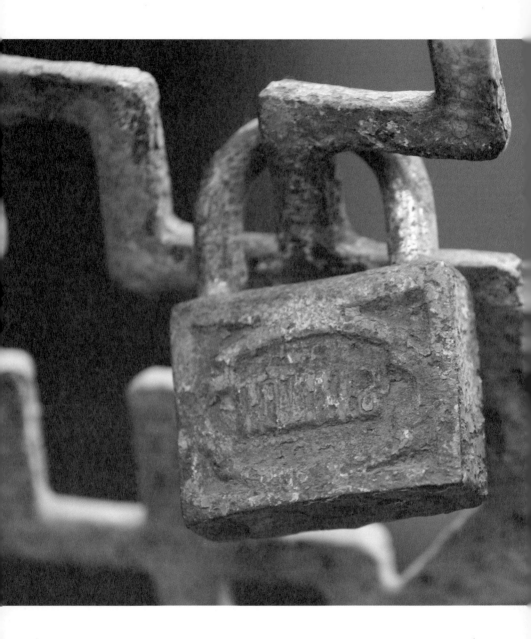

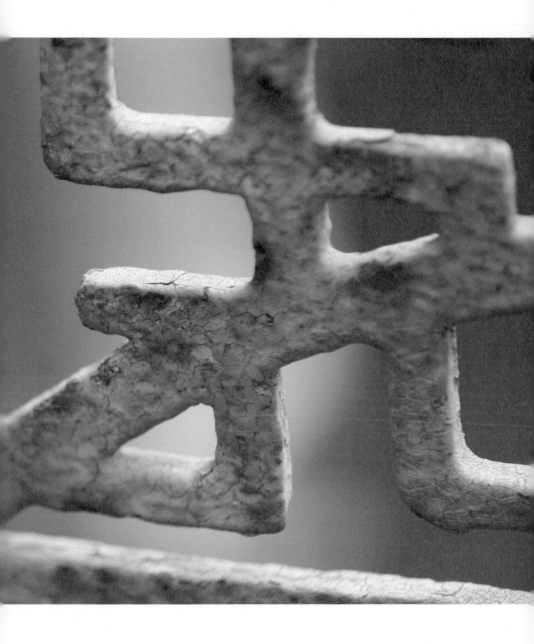

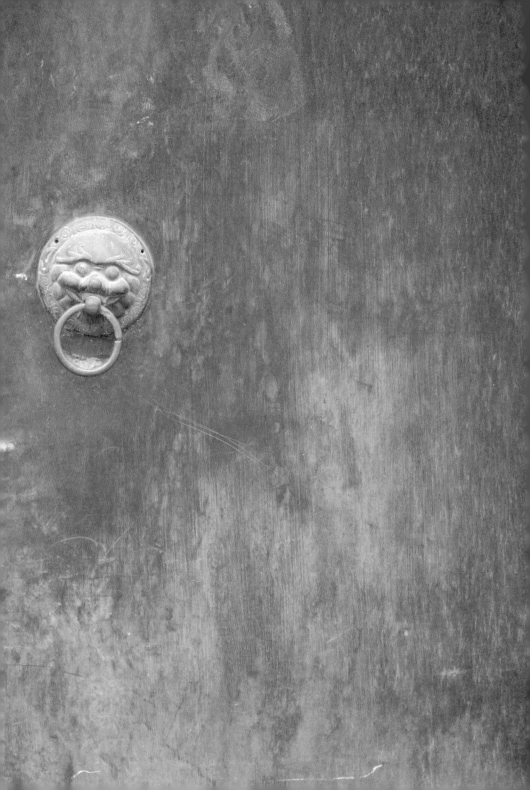

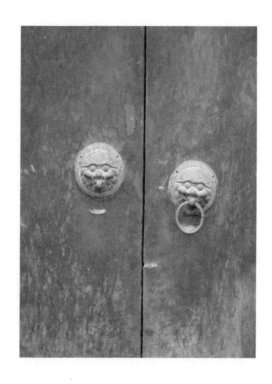

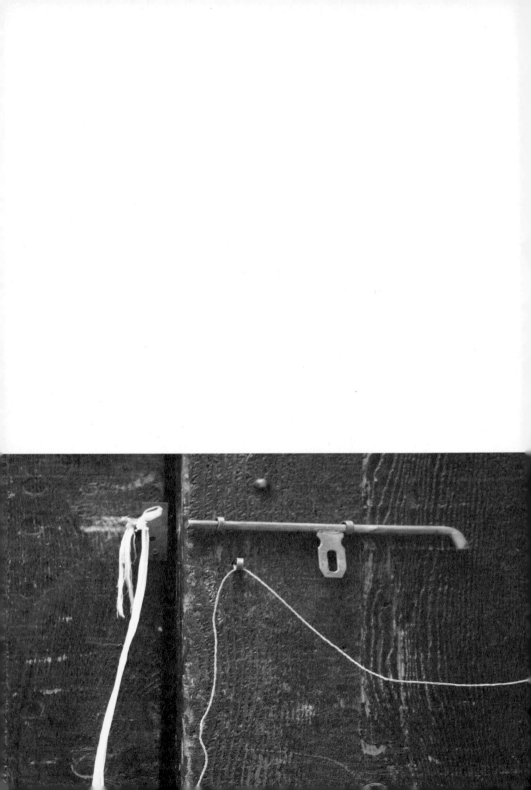

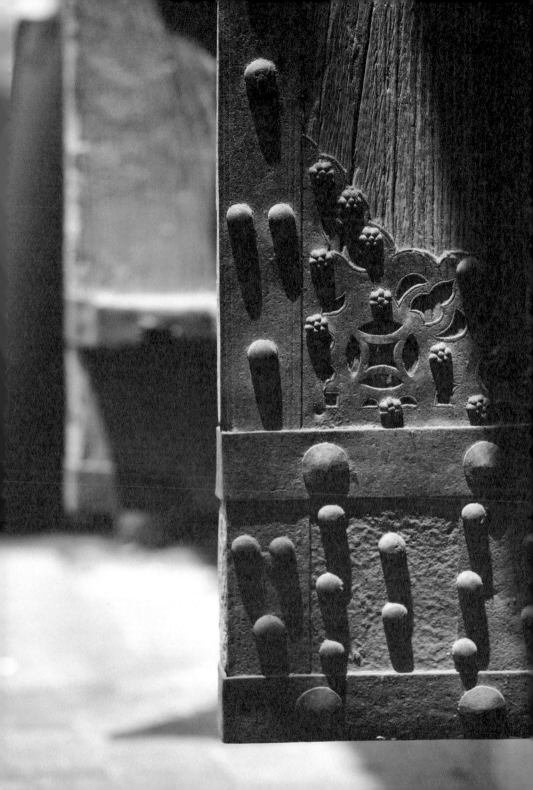

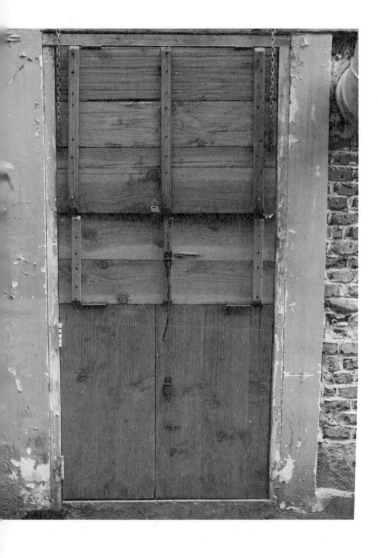

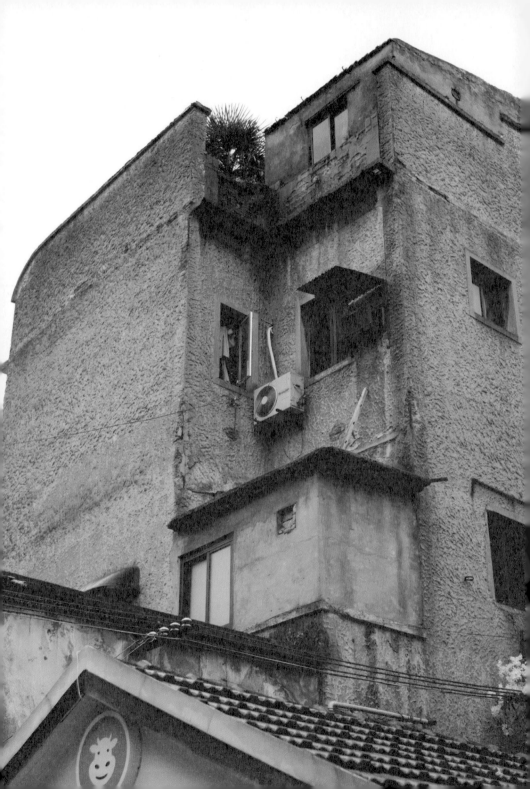

田子坊商铺租赁介绍

咨老师：021—29794704

林先生：13621988139

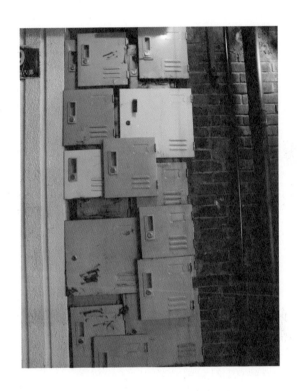

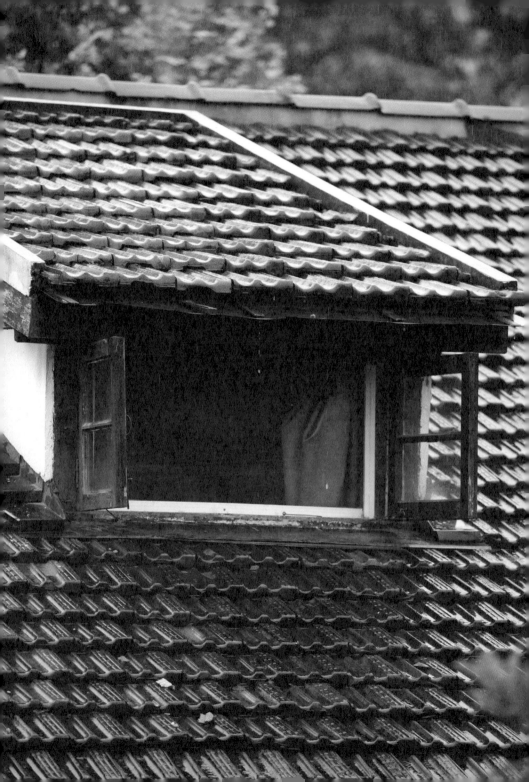

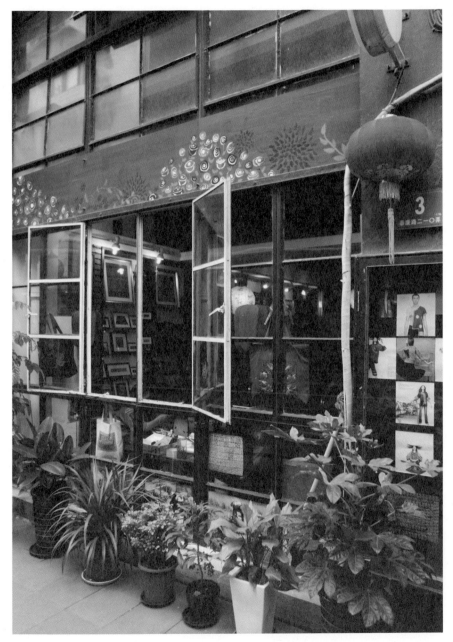

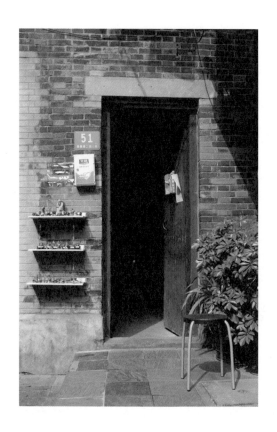

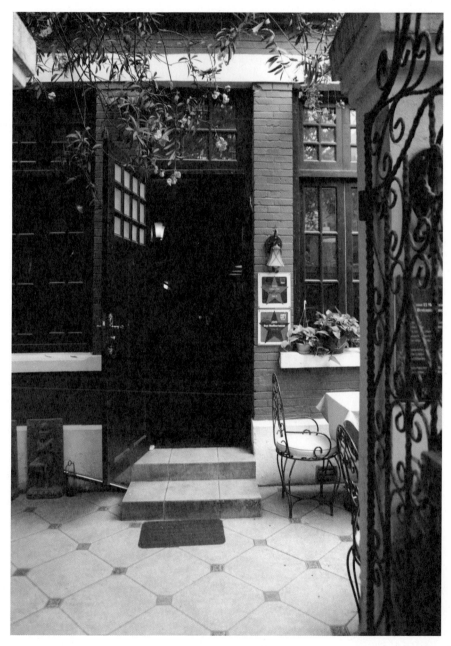

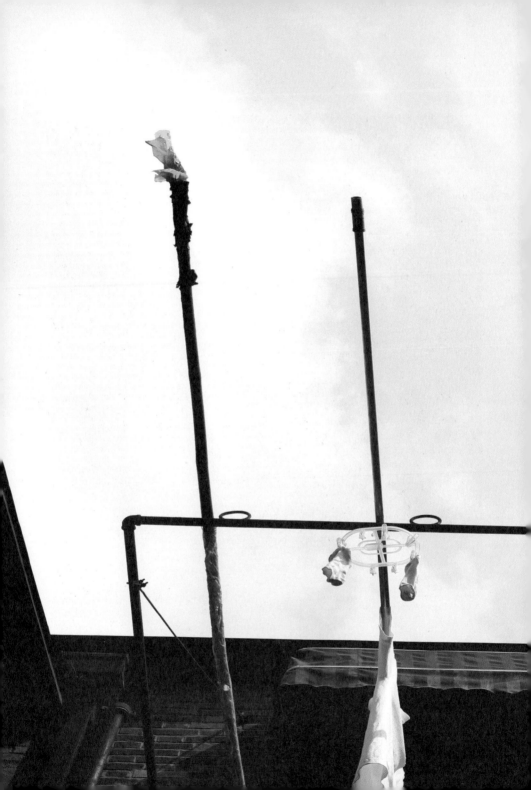

조화 調和

harmony

조화 調和 harmony

밀집된 공간과 다문화를 수용한 공간 안에서 살아가는 타이캉루 티엔즈팡 사람들. 어울리지 않을 것 같은 색상들의 절묘한 조화, 보색과의 조화, 번잡한 일상의 조화, 비계획적일 것같은 공간 안에 그들만의 질서를 이루며 조화롭게 살아가는 모습이 아름답다. 어찌 보면 후진스럽기까지 한 그들의 삶에 세계의 사람들이 모여들어 그 모습들을 담아낸다. 조화로운 그들의 삶은 그 어디에서도 찾아볼 수 없는 멋진 뷰를 만들어낸다. 카메라의 뷰파인더에 들어오는 타이캉루 티엔즈팡은 한 컷 한 컷이 예술이 된다.

사진작가들이 이곳을 선호하는 이유는 무엇일까? 매번 방문할 때마다 타이캉루는 번화해진다. 발 디딜 틈 없는 골목길. 인산인해가 되어 떠밀려가는 모습들이 풍경이 되고 이야기가 만들어지는 타이캉루. 제도적으로, 행정적으로 만들고 구획되었다기보다 한 사람의 기획에서 시작됐다는 타이캉루 티엔즈팡은 오늘날까지 확대되었으며 앞으로도 확대될 전망이라고 한다.

세계 사람들에게 주목받는 이곳은 의도된 도시와 마을만들기가 아닌 생활의 저변에서 만들어졌고 자연스럽게 사람들이 모인다. 타이캉루는 버릴 것도 비울 것도 없다. 그저 채우고 또 채워서 아름다운 감성공간으로 거듭나는 타이캉루는 채워져서 아름답고, 조화로운 감성공간으로 충만하다.

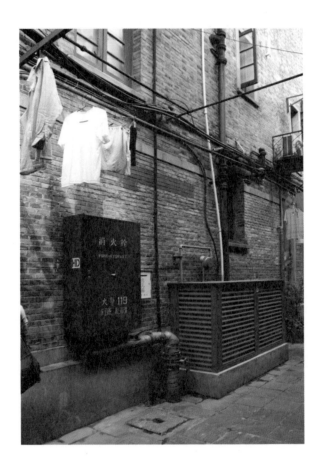

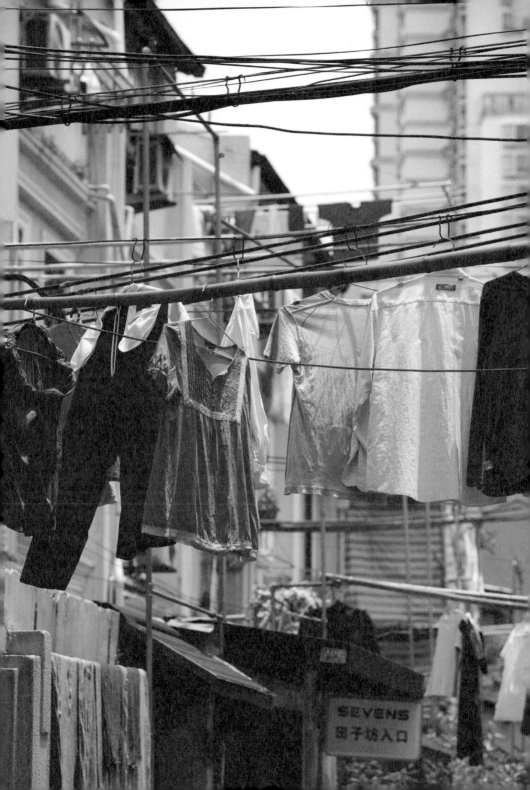

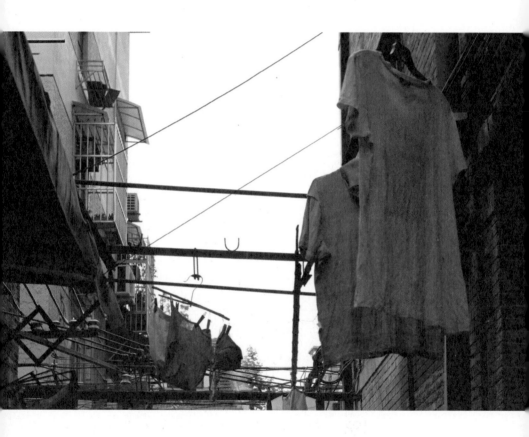

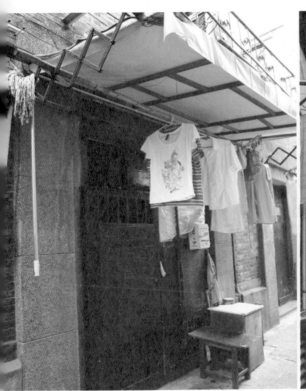
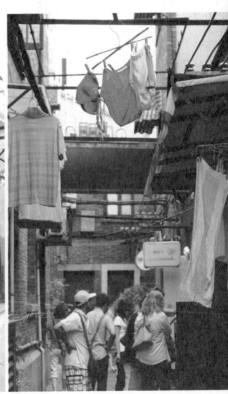

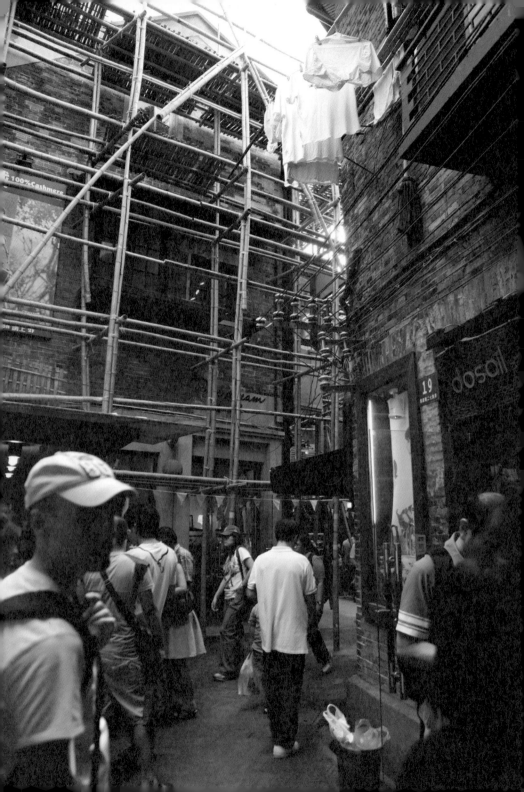

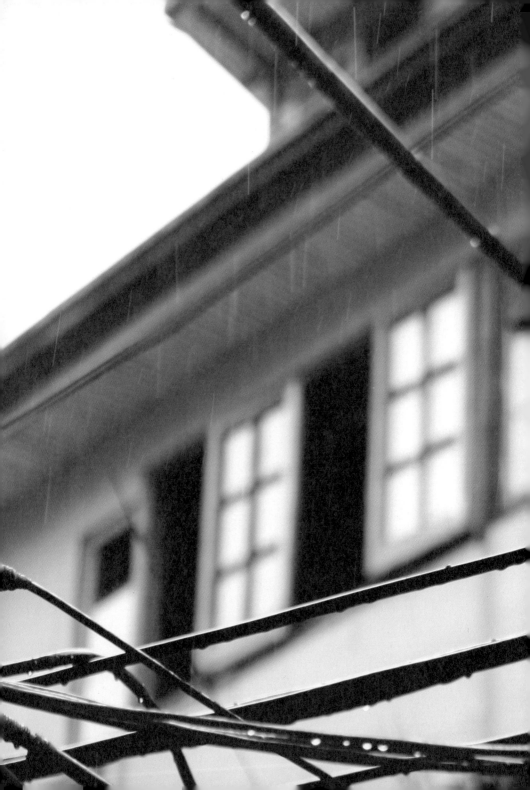

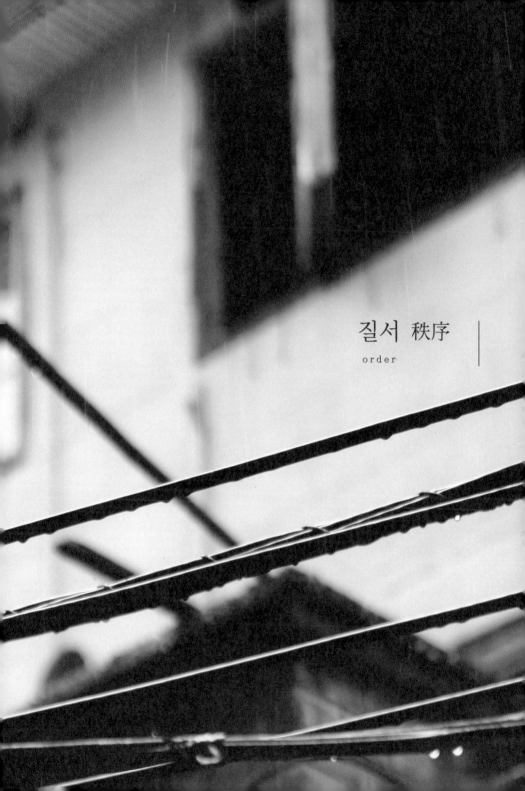

질서 秩序

order

질서 秩序 order

질서는 혼란 없이 순조롭게 이루어지도록 하는 사물의 순서나 차례를 말한다. 다양한 문화와 다양한 민족을 담아 살아가는 타이캉루 티엔즈팡의 사람들은 어떻게 일상의 질서를 유지하고 있는 것일까?

비좁은 골목의 창문과 창문을 가로지른 거미줄 같은 장대에 널려 있는 빨래들과 도저히 풀 수 없을 것 처럼 엉켜 있는 전깃줄을 보면서 오히려 무질서한 자유로움 속에 나름의 질서가 보이는 것은 어떻게 해석해야 할까.

이곳을 거닐고 있으면 무질서가 질서라는 생각이 든다. 어떠한 편견에도 치우치지 않을 유연한 아이디어가 샘솟는다. 자유로움과 무질서가 질서가 되는 타이캉루 티엔즈팡…

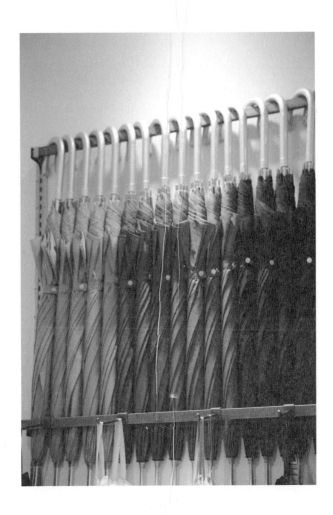

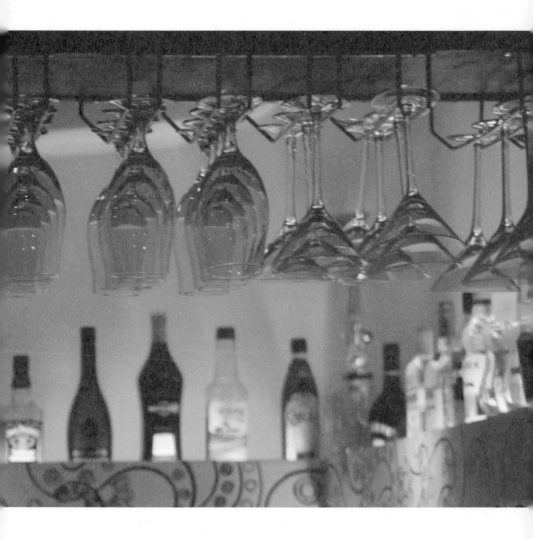

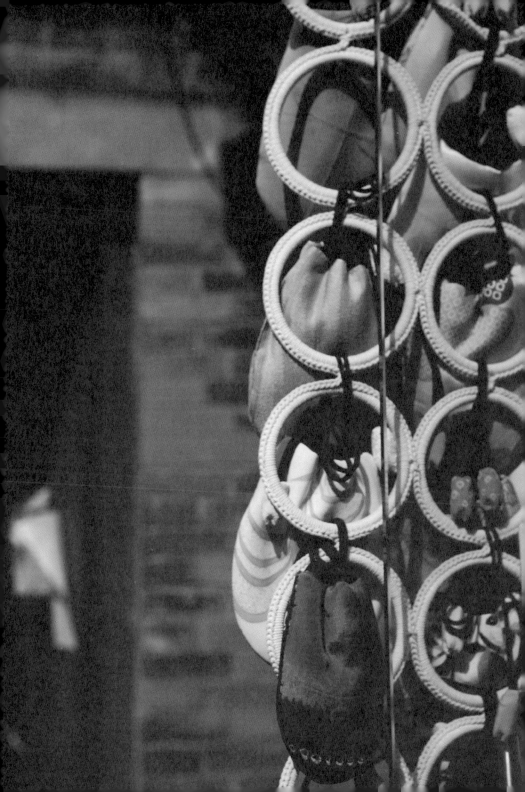

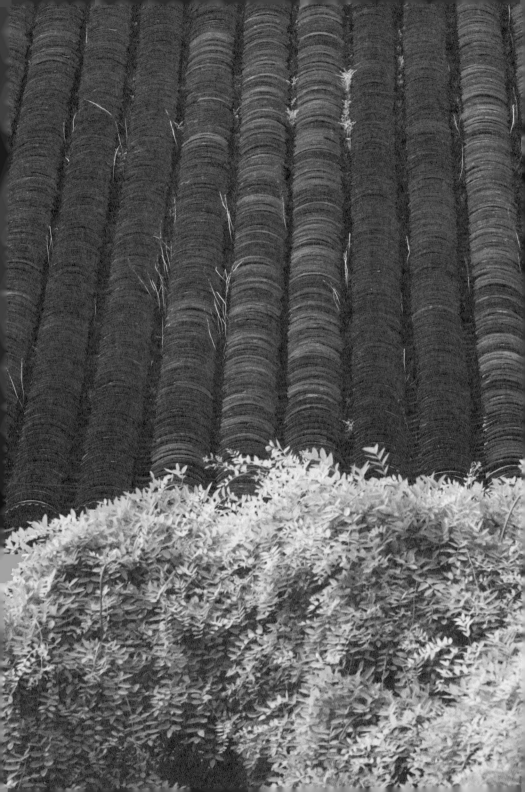

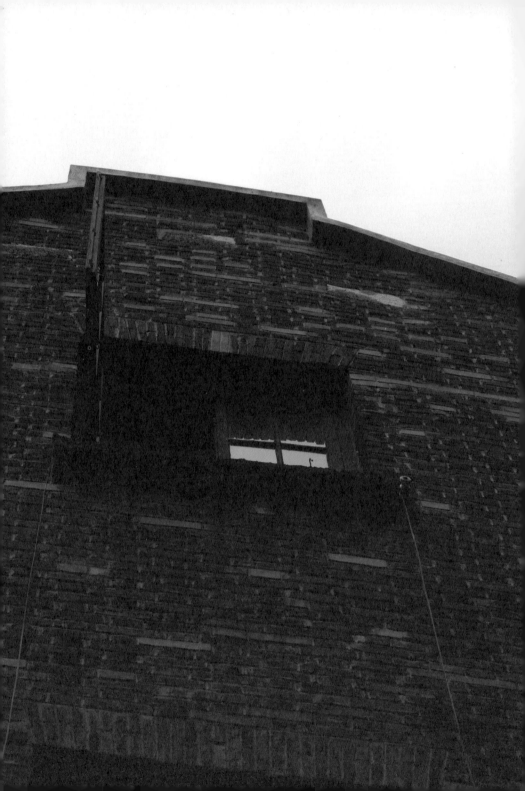

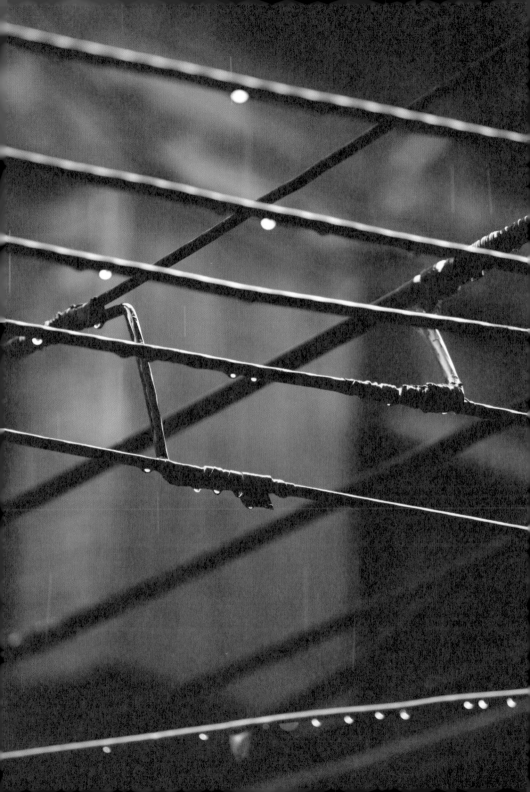

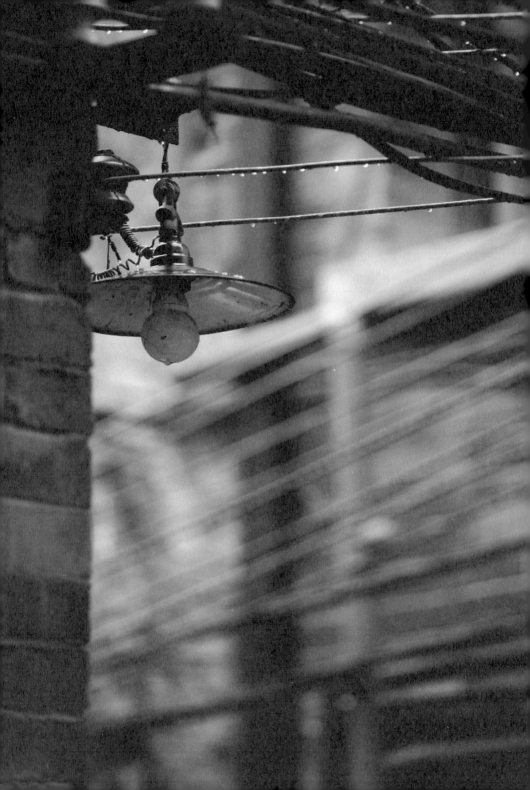

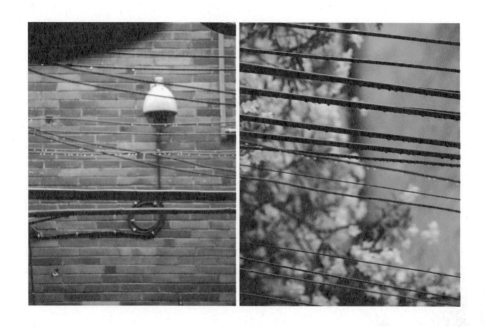

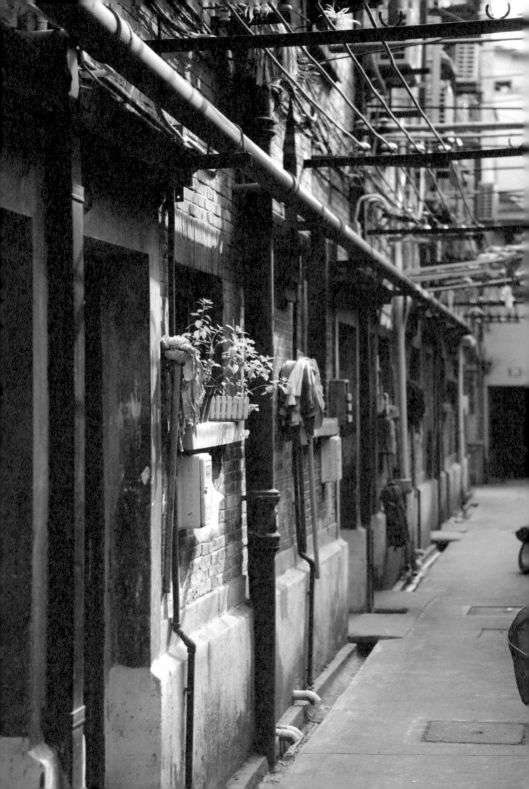

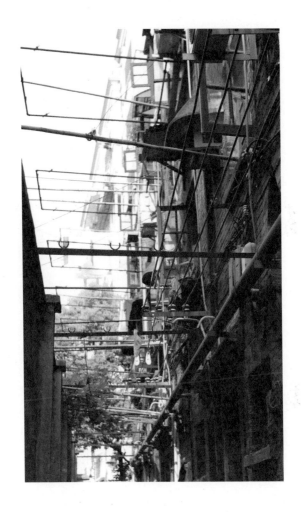

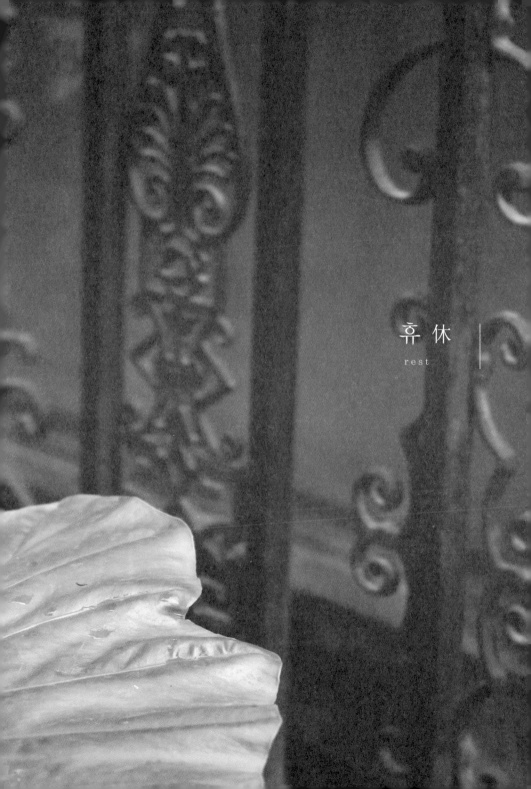

休休
rest

休 休 rest

나는 나무(木)를 참 좋아한다. 또한 사람(人)도 참 좋아한다. 좋아하는 이 한자들이 조합될 때 또 다른 의미의 한자를 만들어 내는 것은 누구나 다 아는 사실이다. 사람과 나무가 함께하면 '쉰다'라는 의미인 쉴 '휴(休)'라는 단어를 재탄생시킨다. 사람이 나무에 기대고 있으니 그보다 평화로운 휴식이 또한 어디에 있을 것인가?

이곳 타이캉루 티엔즈팡을 돌아다니다 보면 많은 것들의 유혹으로 눈과 손 그리고 발이 바쁘다. 그렇게 정신없이 돌아다니다 보면, 어디선가 앉아서 쉬고 싶은 생각이 절로 든다. 먼저 나무를 찾고 싶지만, 이곳에서는 나무를 찾아보기 쉽지 않다.

그러나 길모퉁이에 놓인 벤치든, 카페나 레스토랑의 입구에 놓인 의자든, 낭만적인 현실주의 화가 천이페이의 스튜디오든, 어느 곳이든 쉬고 싶으면 혼자나 여럿이 같이 앉아 잠시 망중한을 느낄 수 있다.

사실 이곳을 찾는 많은 여행객들은 각박한 현실에서 벗어나 휴식을 얻고자 하는 사람들일 것이다. 휴식이란 어디에 머무는 것이 아닌 일상생활에서 탈출할 수 있는 시간을 만드는 것도 좋은 방법이라는 생각이다. 열심히 일했던 자신에 대한 보상을 또 다른 새로운 공간에서 새로운 것들을 보면서 지내는 시간도 근사한 휴식이다.

행복한 시간을 위해 많은 사람들이 이곳을 찾아온다. 휴식을 위하여 번잡한 이곳을 찾는 것은 색다른 휴식임에 분명하다.

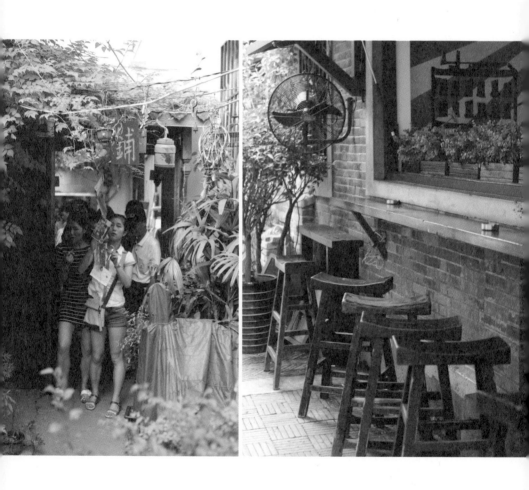

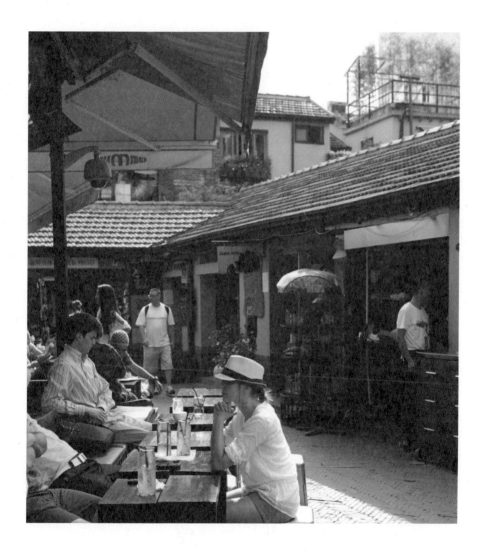

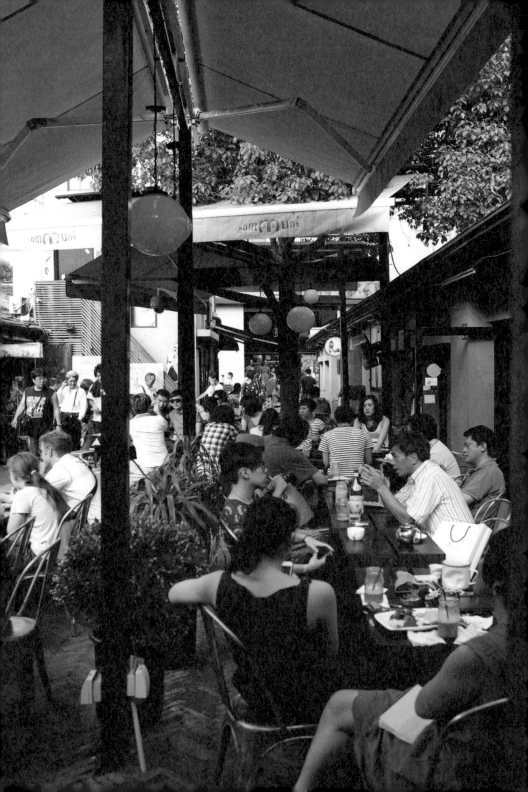

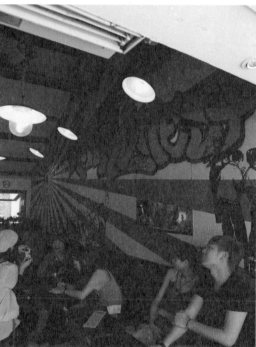

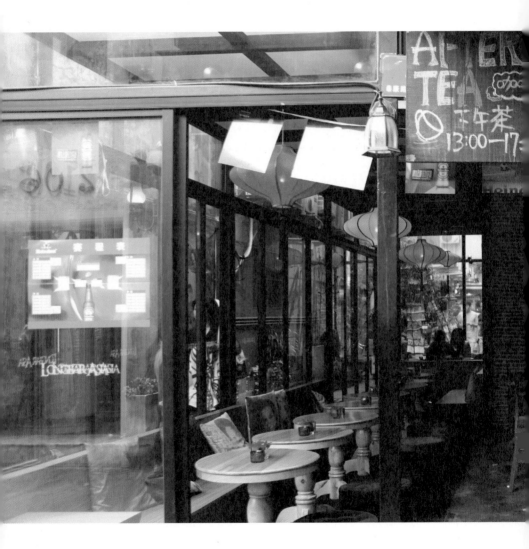

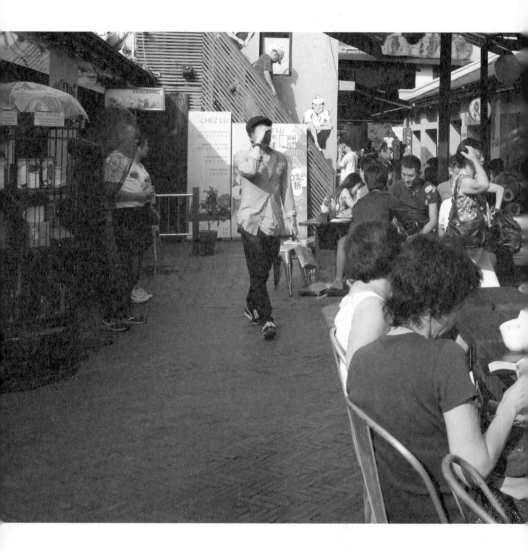

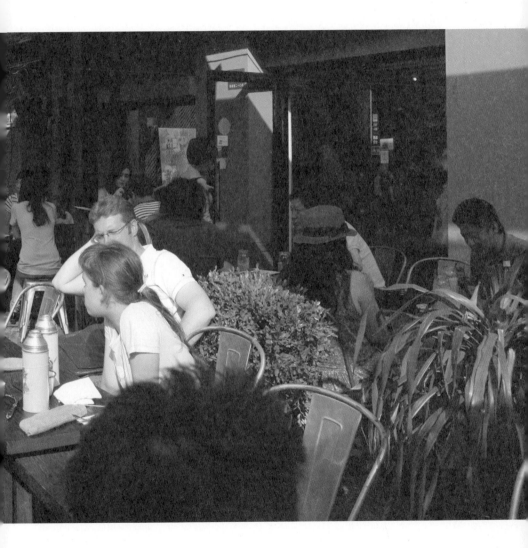

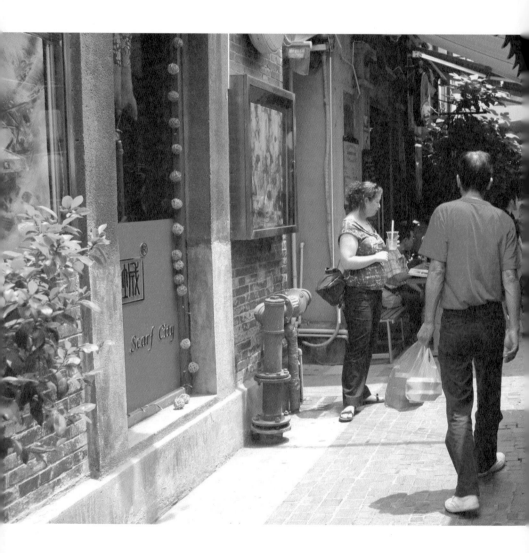

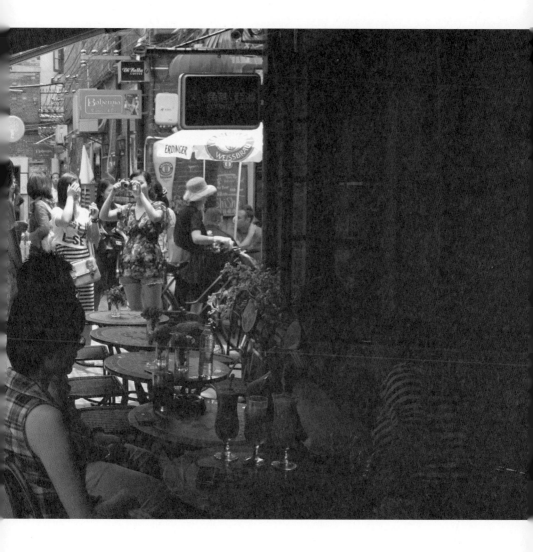

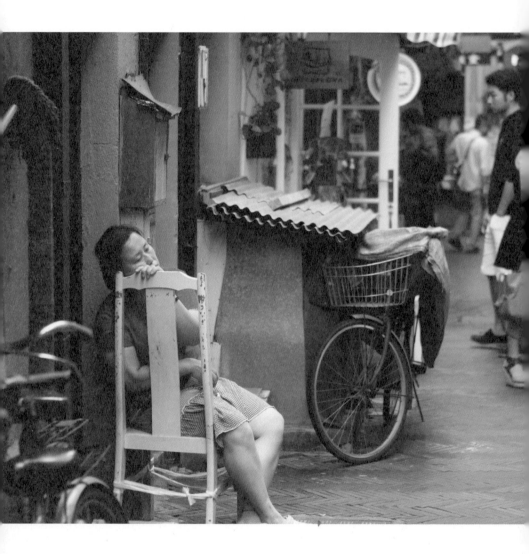

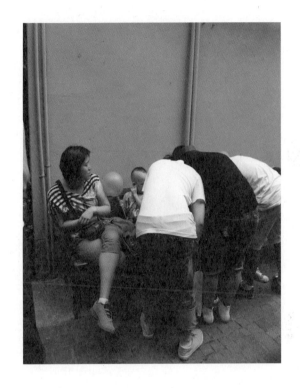

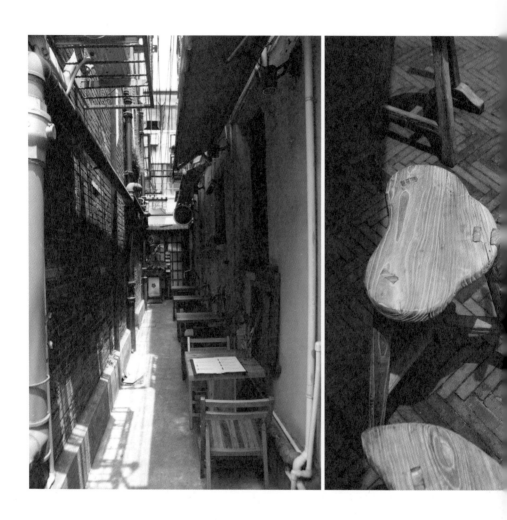

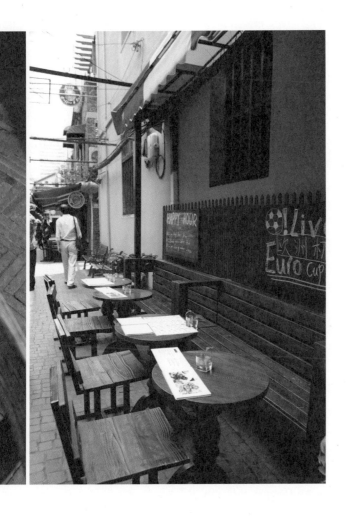

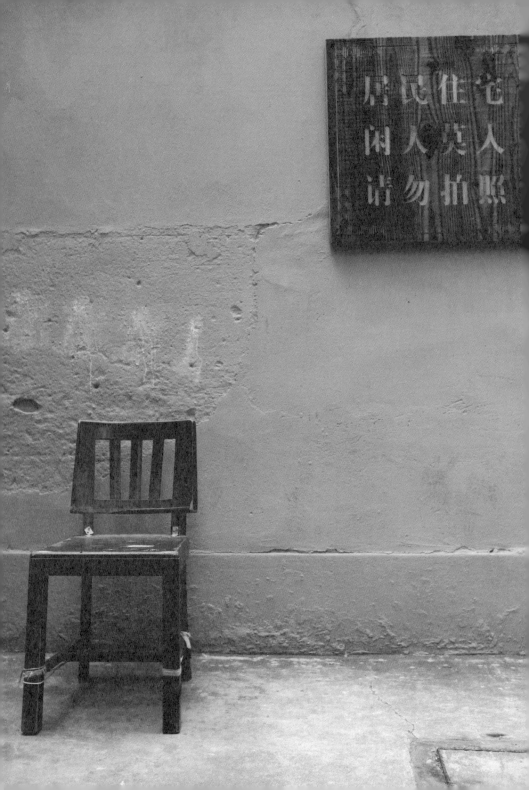

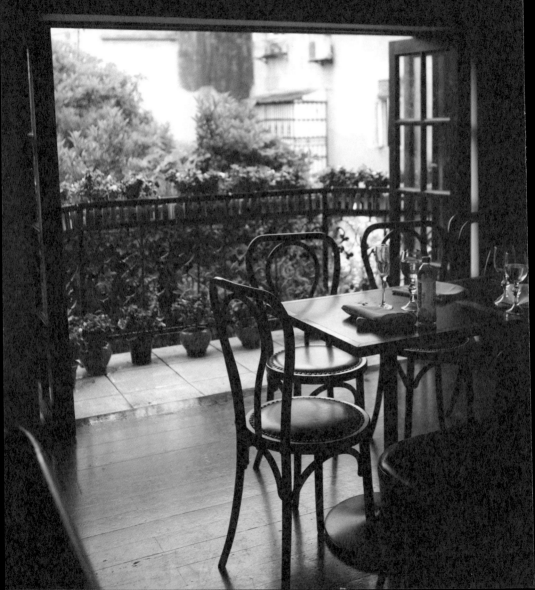

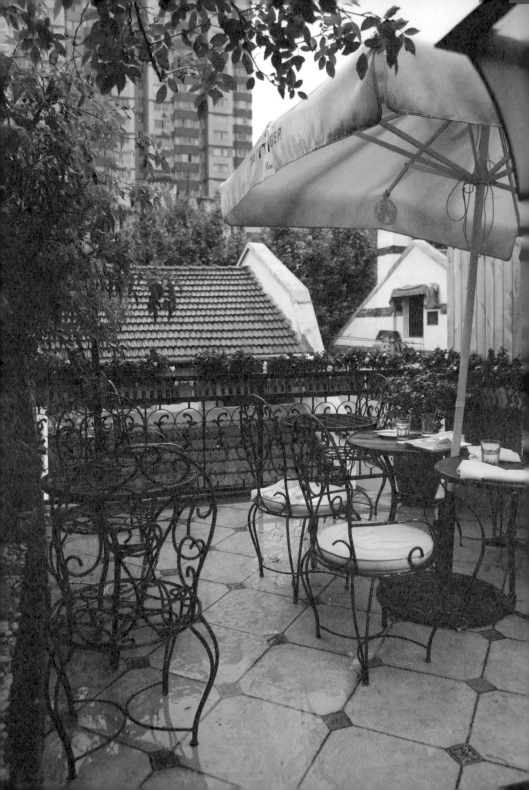

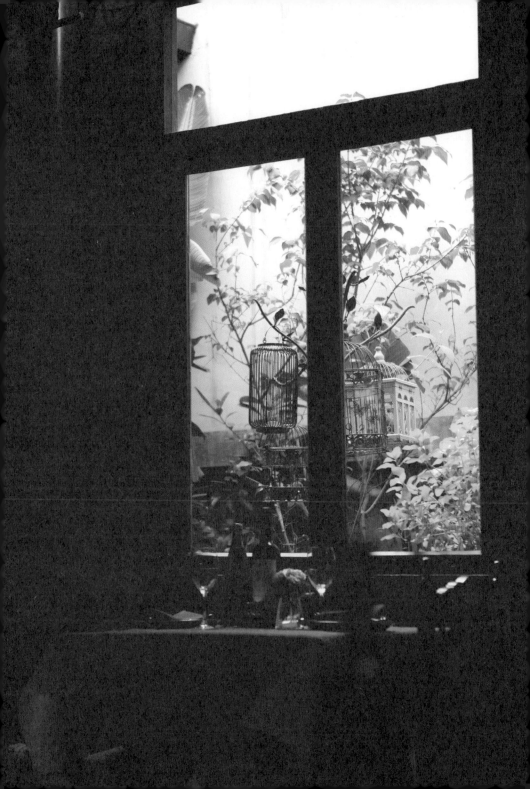

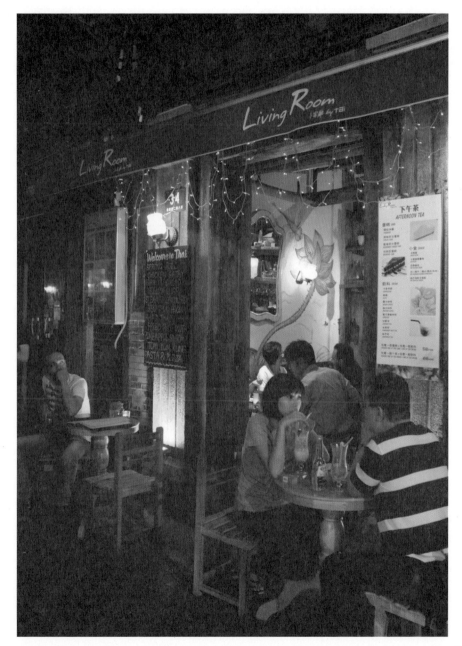

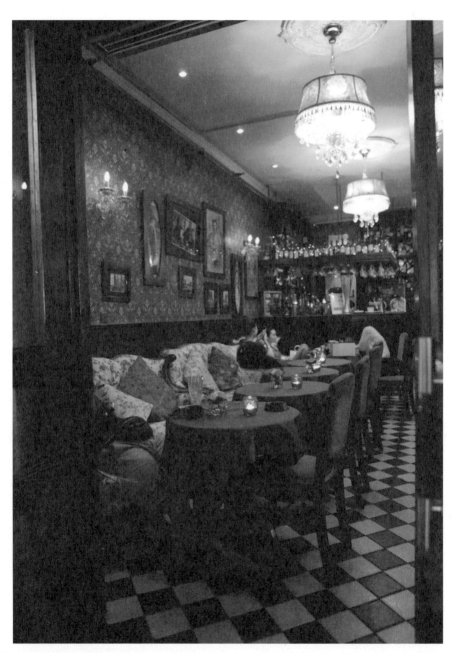

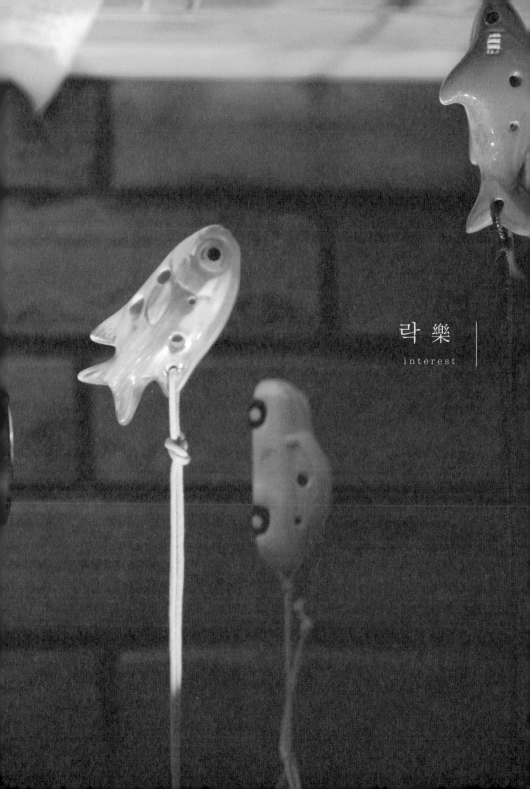

락 樂

interest

락 樂 interest

천상의 소리를 구사해주는 오카리나! 티엔즈팡을 지나가는 사람들을 홀리게 하는 그 소리를 듣고 당장 구입하게 되었던 고구마를 닮은 악기! 연주자의 연주를 보고 듣는 즐거움에 빠져 빗소리마저 합주의 한부분이라 생각되는 순간들이 있다. 이 거리를 거닐다 보면 아지랑이 피듯 귓가에서 애잔하게 들리는 중국 악기인 고금(古琴) 소리를 만난다. 그 소리에 내 마음의 모든 근심걱정이 사라지고 무릉도원으로 날아가 명상에 든다.

이렇게 보고 듣는 즐거움과 세계 각국의 맛있는 음식을 먹는 즐거움 그리고 새로운 세계를 경험하는 즐거움에 비까지 더해지는 날이면 더욱 감성적인 행복에 젖어 여행을 하는 듯하다. 나는 '행복은 주어지는 것이 아닌 스스로 만들어 가는 것이다'라는 말을 믿고 실행한다.

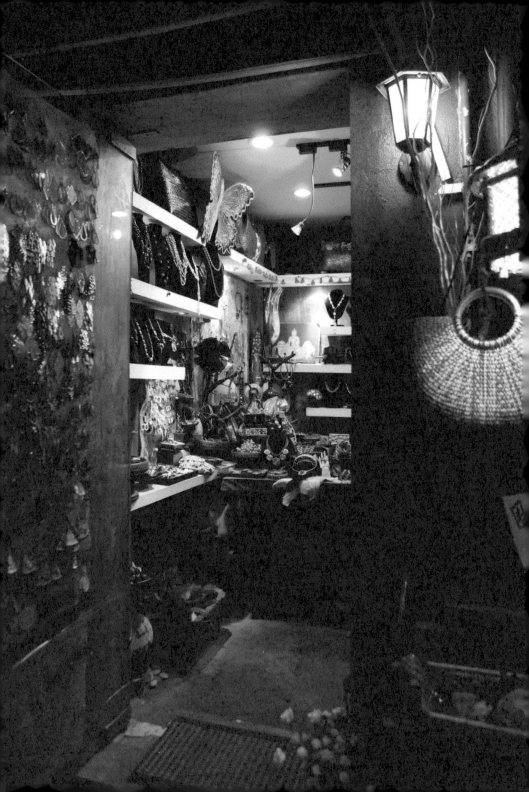

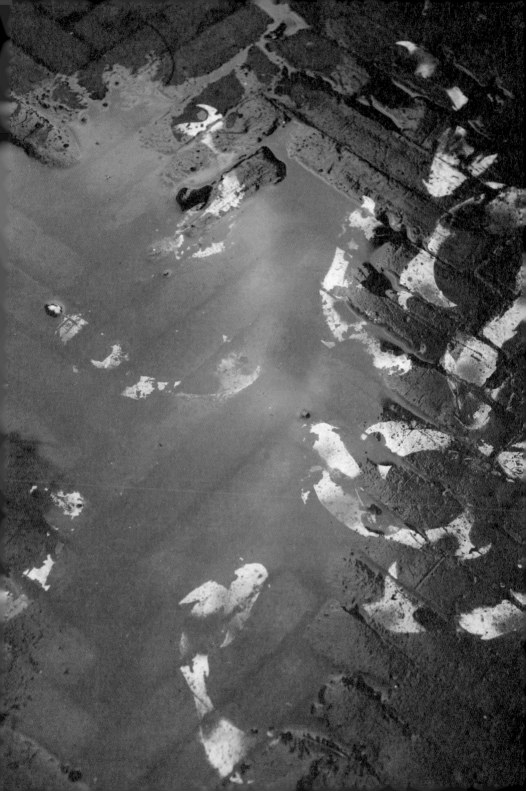

174

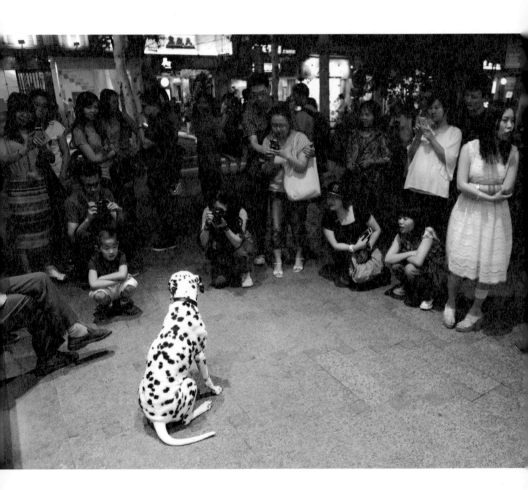

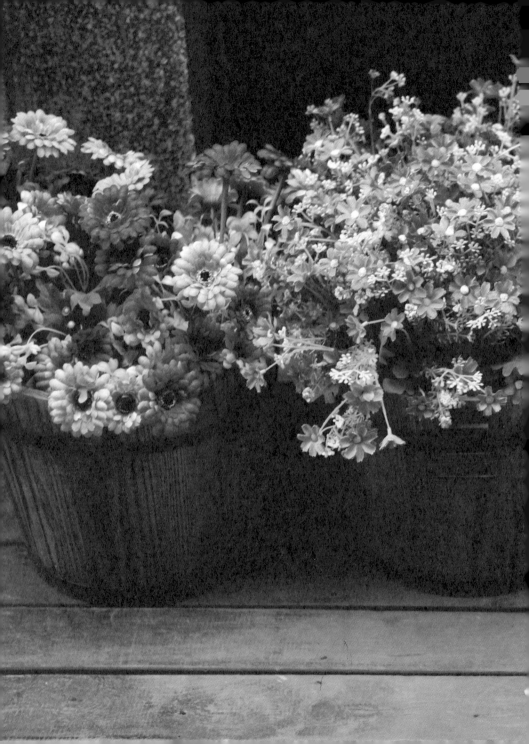

색色

color

색 色 color

비 온 뒤의 하늘은 더욱 맑고 깊고 화사하다. 오늘 운이 좋게 마주친 비 온 뒤의 무지개. 그 영롱한 자연의 결정체를 실로 오랜만에 이곳 타이캉루 티엔즈팡에서 만났다.

빛이 있어야만 색의 존재를 알 수 있듯이, 이곳의 각양각색으로 디자인된 설치물이라든가 디자인 소품 그리고 인테리어 장식들이 무지개 속에서 빛나는 '빨주노초파남보'의 색처럼 신기함을 느끼게 한다. 무채색만 존재하듯 보였던 옛 상하이의 스쿠먼 건축에 새로운 상업시설이 결합되면서 다양한 색을 입히게 된 것이다. 인류의 인종도 다양하고, 세계를 구성하고 있는 나라들도 여러 나라인데, 우리는 이곳에서 여러 색을 지닌 세상의 사람들을 만나기도 한다.

어느 진열대 앞에 보이는 만국기! 과거 세계 각국의 사람들이 도자기를 전시하며 만국기가 펄럭이던 작은 국제박람회를 연상하며 그 시절로 잠시 상상의 나래를 펴본다. 중국의 고유한 것을 보전하면서도 세계의 문물을 받아들였던 개방의 공간 타이캉루 티엔즈팡이 오늘따라 다양한 색을 포용하는 공간적인 무지개 빛이라는 생각이 든다.

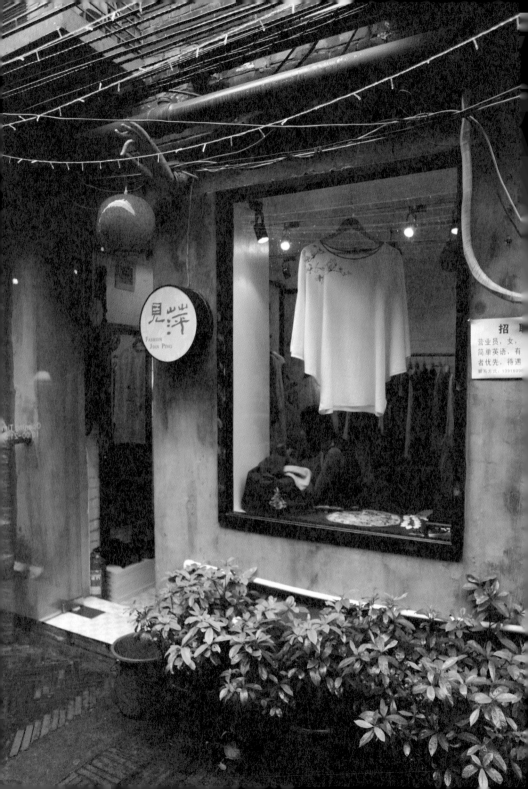

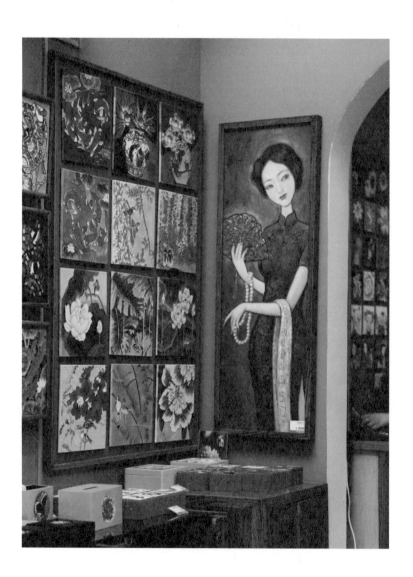

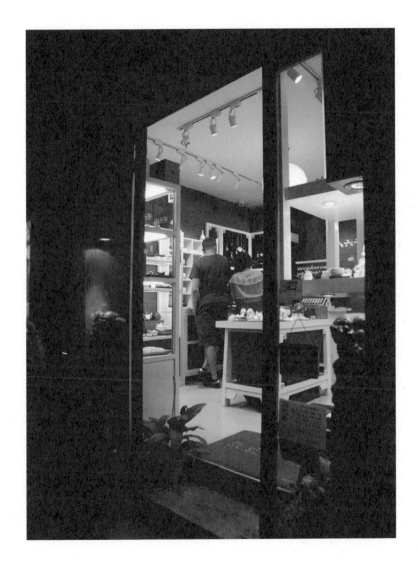

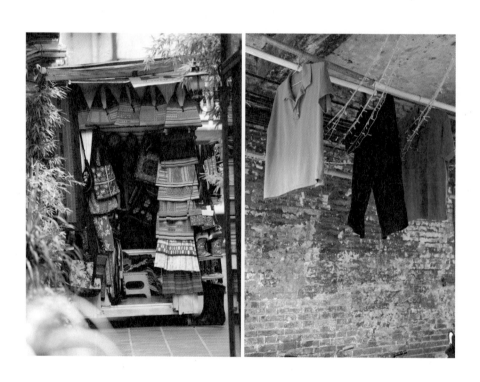

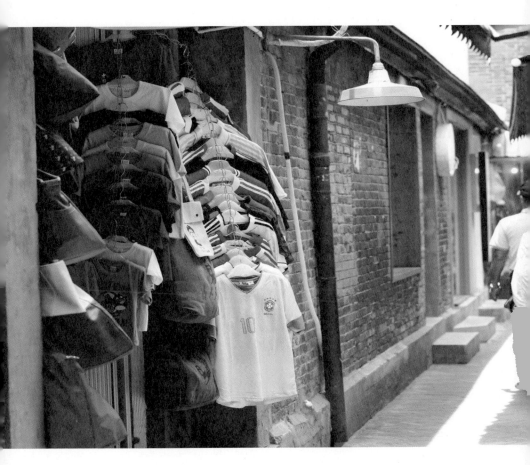

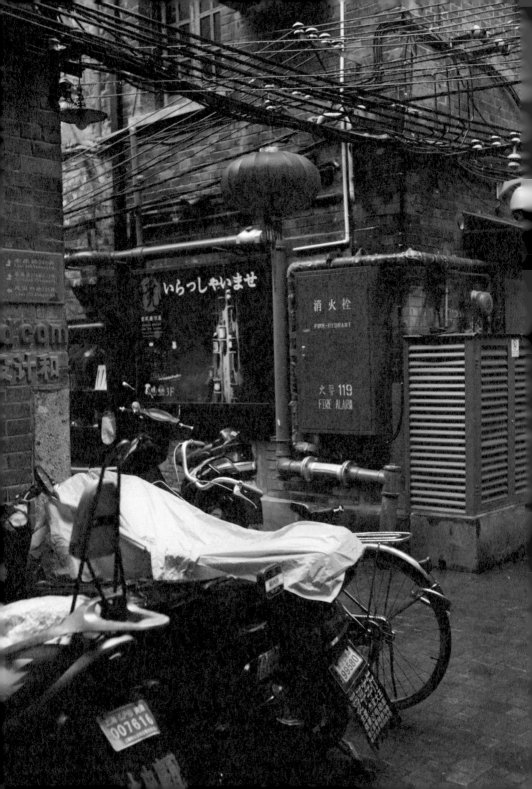

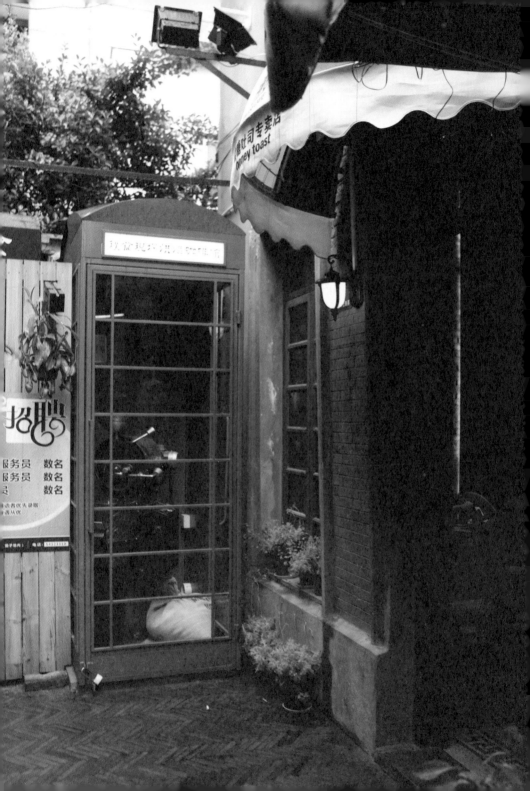

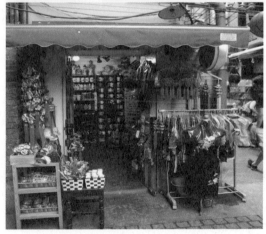

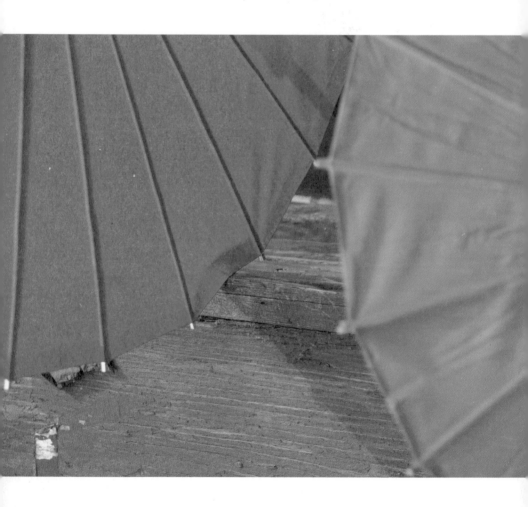

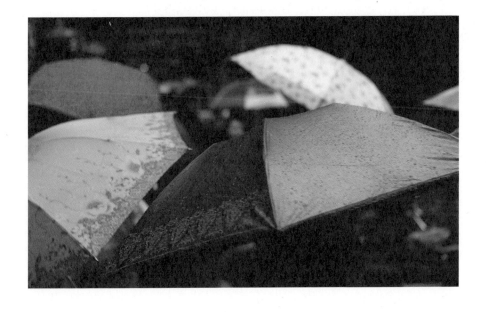

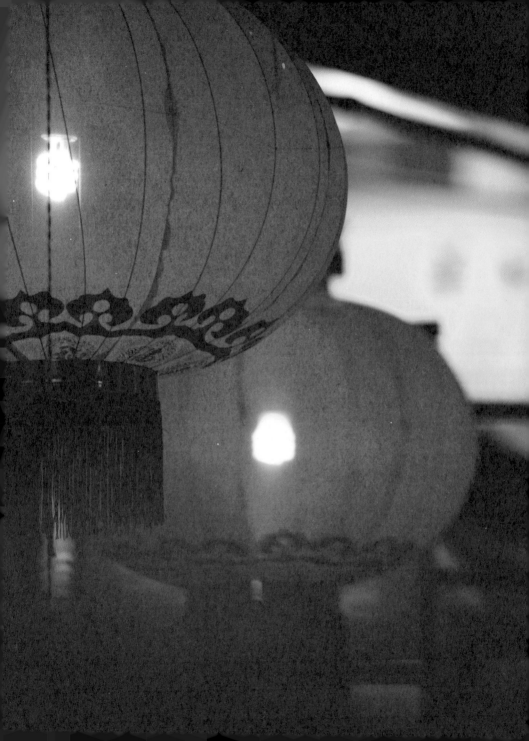

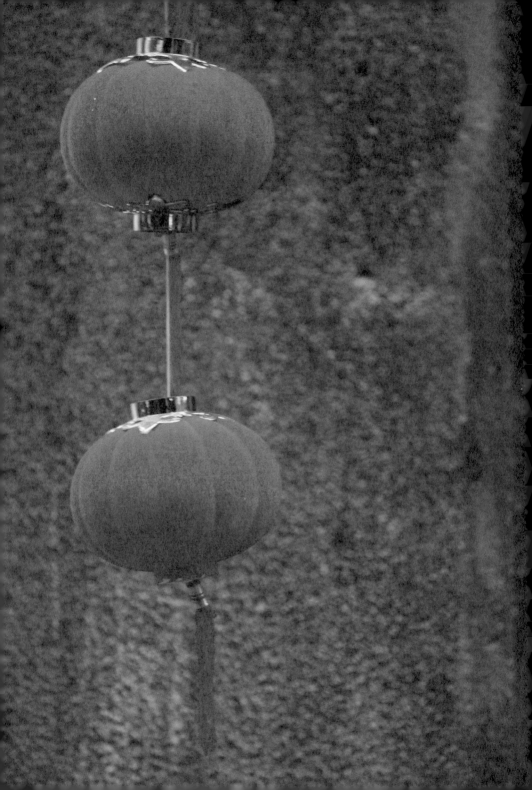

빛 光

illumination of the city

빛 光 illumination of the city

빛은 자연광원과 인공광원으로 구분되며 삼라만상에 생명력을 불어 넣는다. 태초부터 빛은 존재했으며 생명의 근원이기도 하다. 또 빛이 있는 곳에는 언제나 그림자가 따른다. 빛과 그림자는 그렇게 존재되어 왔다. 그림자가 없다면 존재할 수 없는 빛, 그래서 그림자는 빛의 다른 얼굴인 셈이다. 또한 빛은 음과 양, 선과 악으로, 삶과 희망, 죽음과 절망은 흰색과 검은색으로 비유되기도 한다.

아침의 신선한 빛, 낮 동안의 따뜻하고 포근하며 때론 강렬한 빛, 저녁에는 일몰의 낭만을 연출하며 인종과 색상, 수많은 언어와 표현영역을 초월하여 소통하며 타이캉루 티엔즈팡을 드라마틱하게 연출해주는 빛과 그림자를 담아본다.

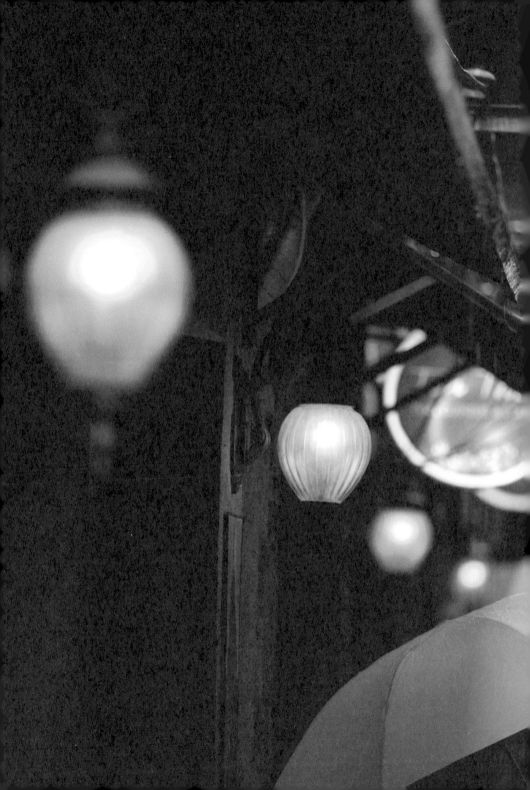

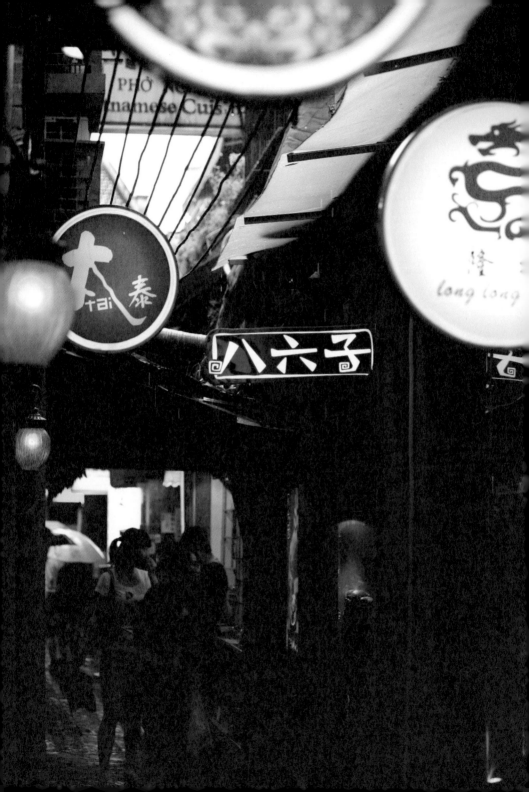

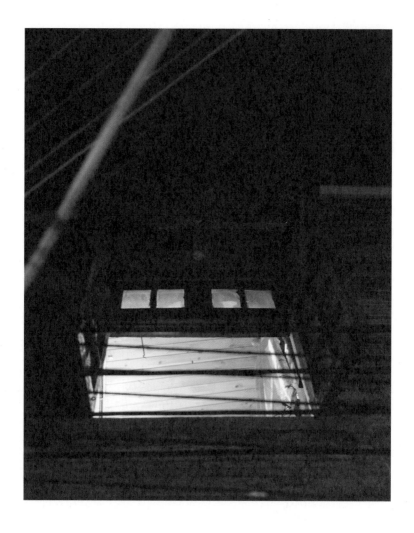

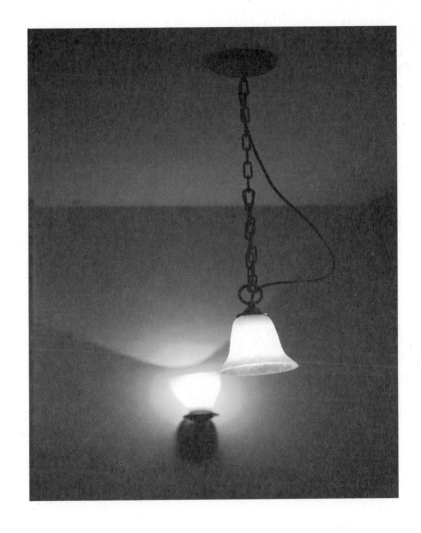

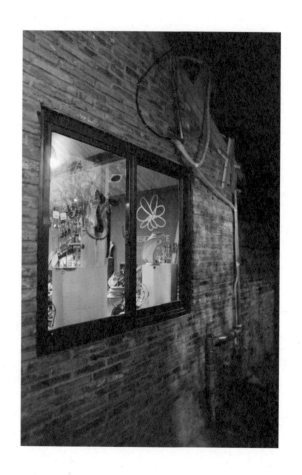

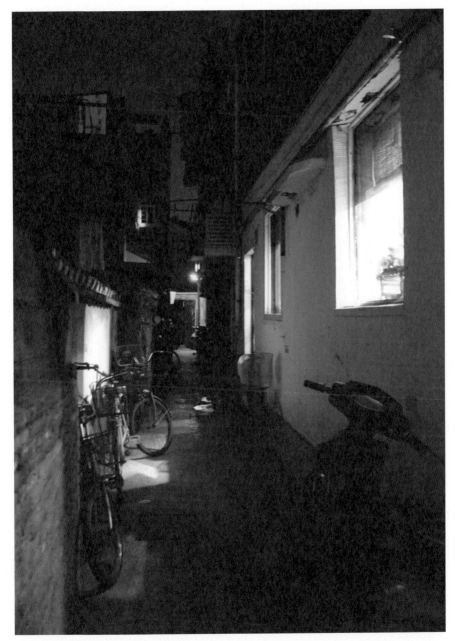

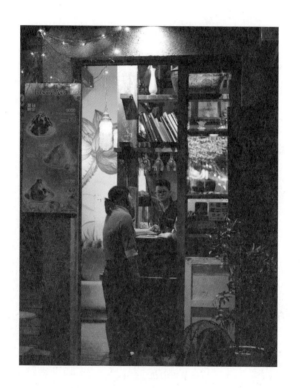

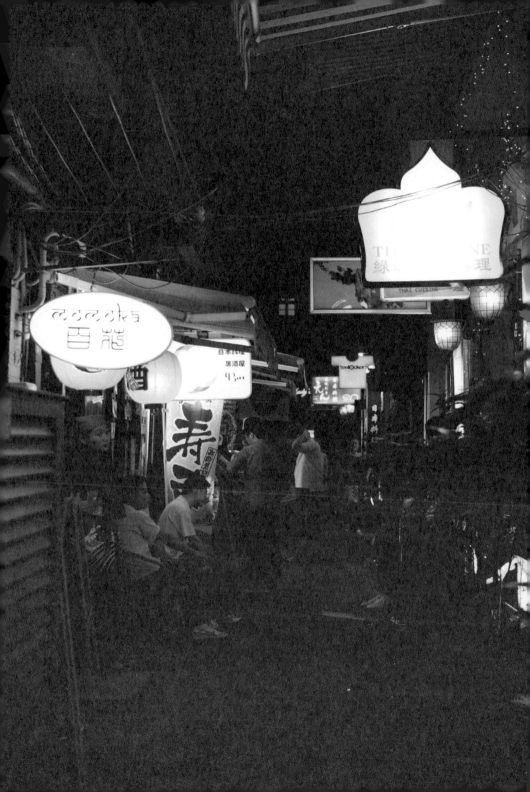

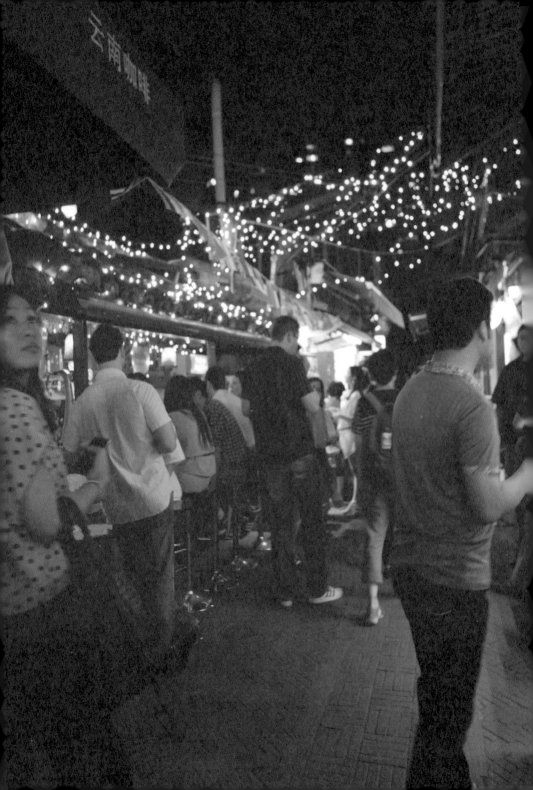

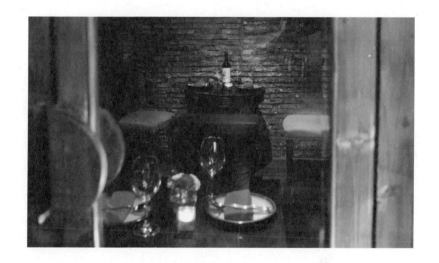

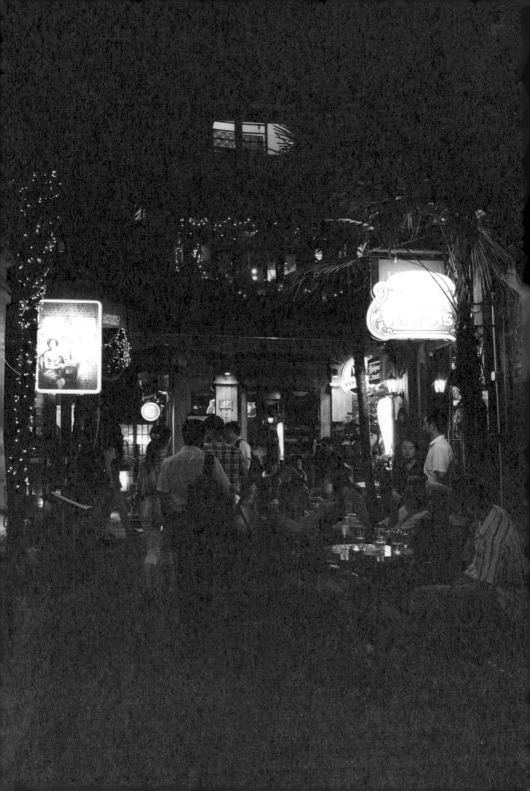

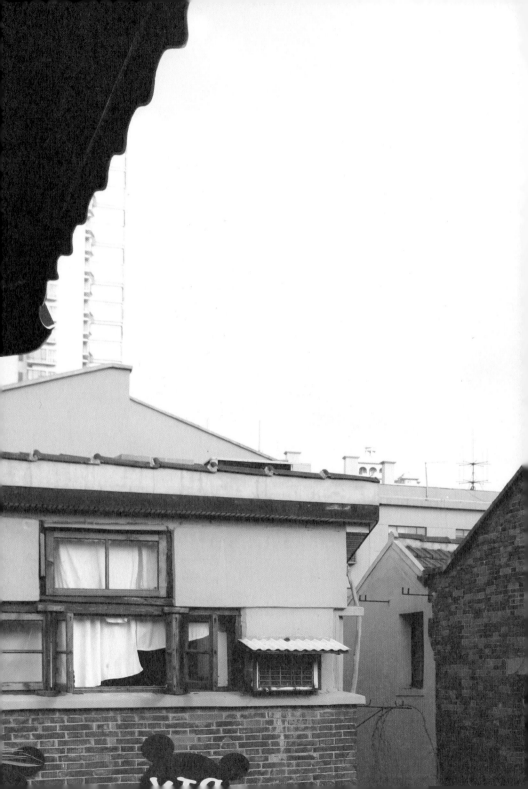

거리풍경 風景

landscape

거리풍경 風景 landscape

건축을 공부하는 사람들에게 특히나 매력적인 도시가 상하이다. 일찍이 서구 문명이 들어오면서 오래된 것과 새로운 것, 동양적인 것과 서양적인 것이 흥미롭게 섞여 있기 때문이다.

19세기 상하이 가옥의 양식으로써 중국 전통양식과 서양식이 뒤섞인 스쿠먼 양식과 골목을 가운데 두고 2~3층의 주택이 일렬로 붙어 있는 리농 주택 혹은 석고문 주택은 개항 후 상하이의 조계지로 밀려드는 사람들을 수용하기 위해 만들어졌다. 상하이 특유의 이 근대건축물은 사람들과 뒤섞여 재미난 거리풍경을 보여준다. 고전과 현대가 절묘하게 섞인 낡은 풍경에 비가 내리는 날이면 시라도 한 편 쓰고 싶은 충동이 솟구치는 것은 국경을 초월해 인류문명이 세월 속에 배어 있는 삶의 흔적에 대한 정겨움 때문일 것이다.

낡고 어수선해 정신없는 타이캉루 티엔즈팡의 거리풍경은 오히려 재미있고 즐거움이 가득하다. 나와 같은 마음일까. 매번 이곳을 찾아올 때마다 골목 구석까지 발 디딜 틈 없이 사람들이 찾아든다.

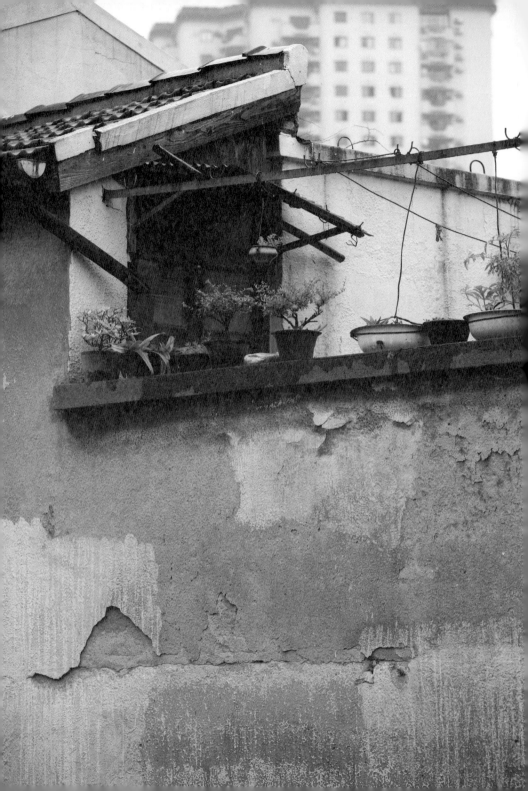

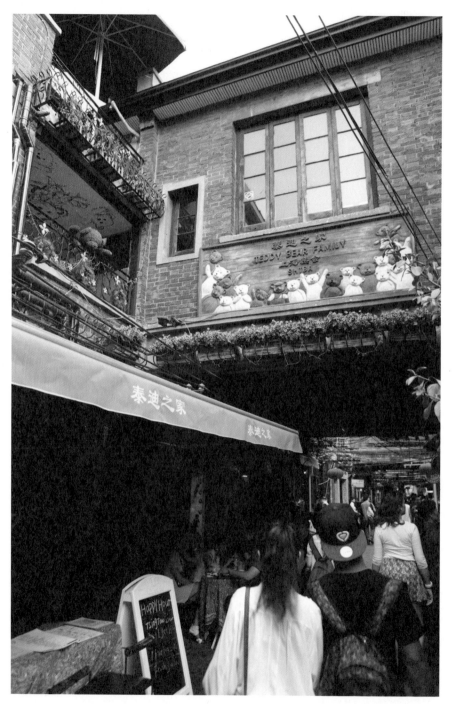

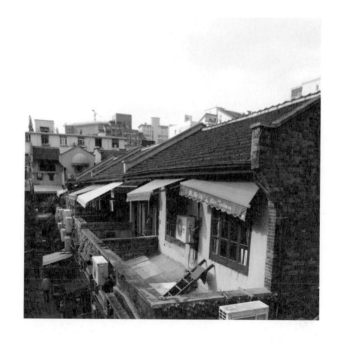

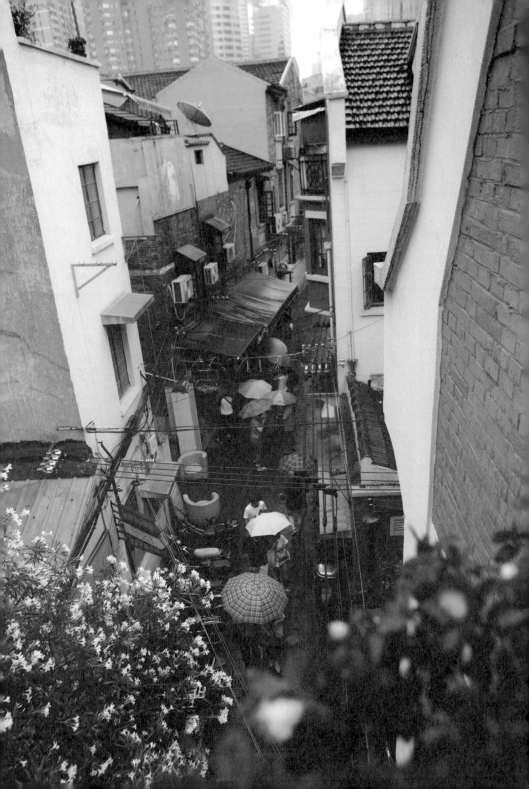

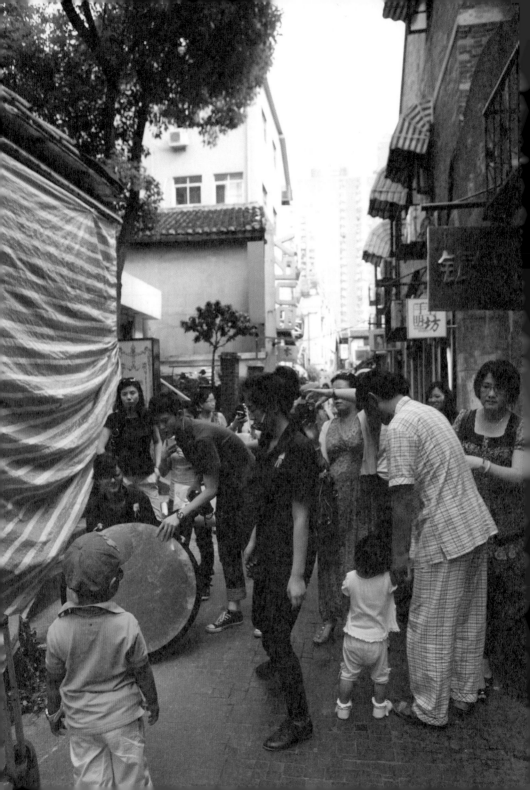

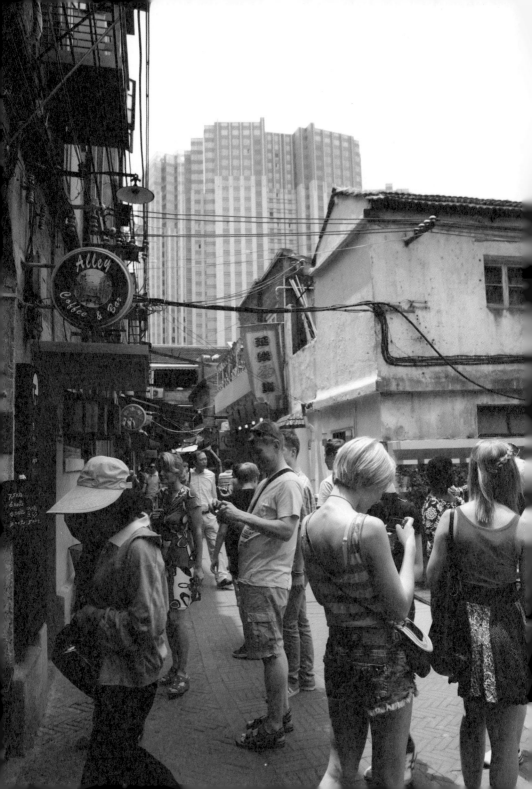

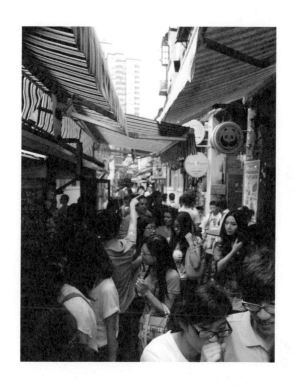

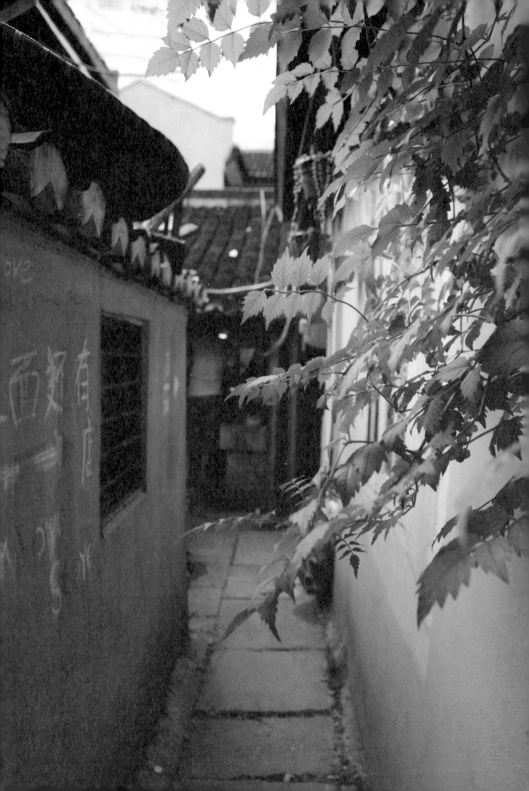

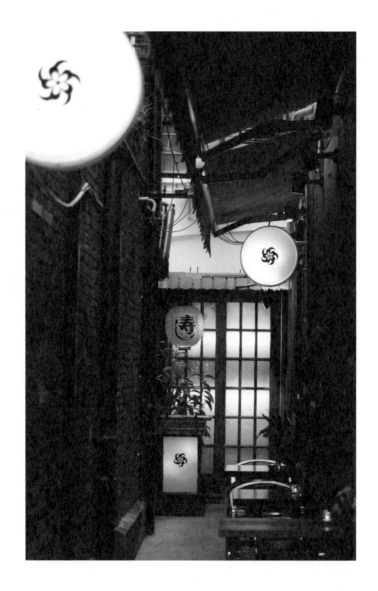

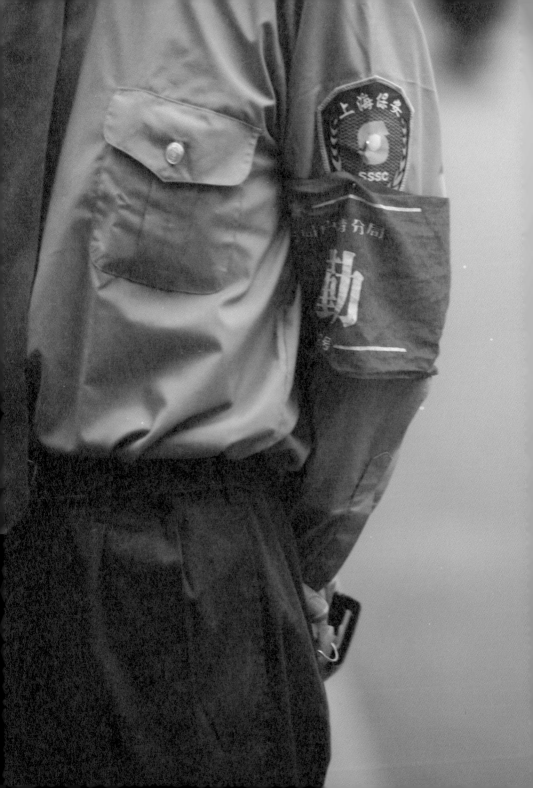

타이캉루 사람들 人

people

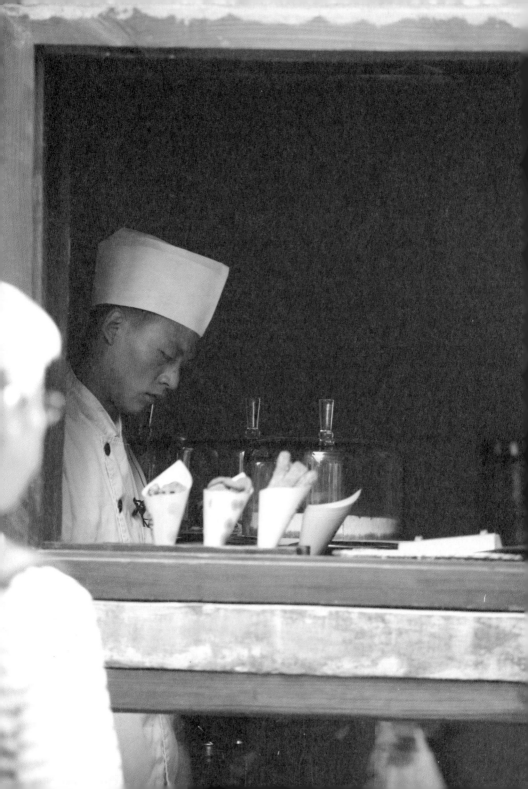

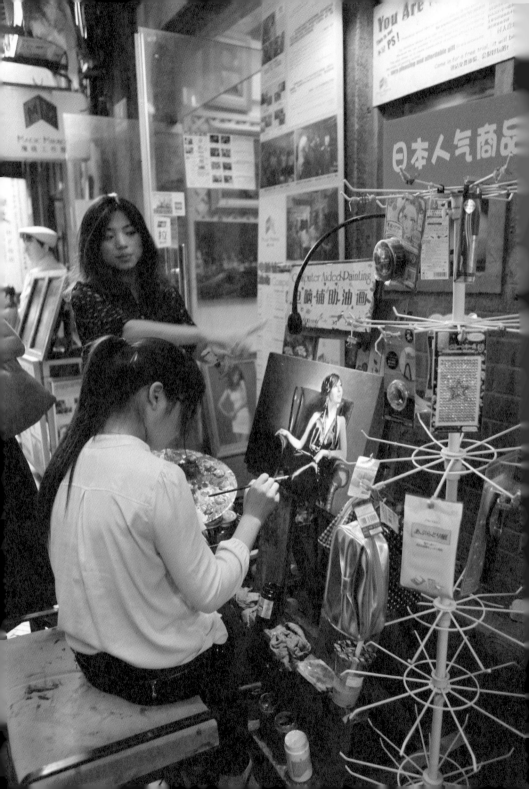

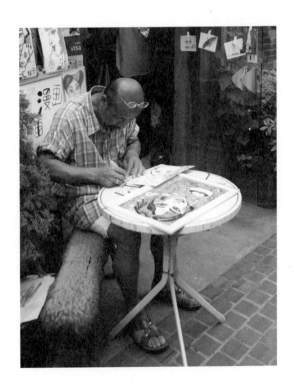

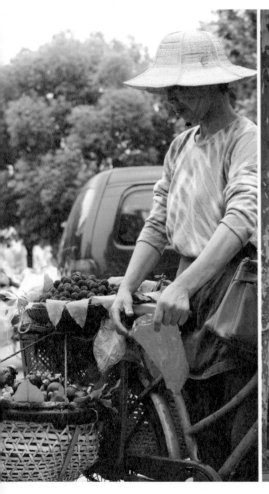

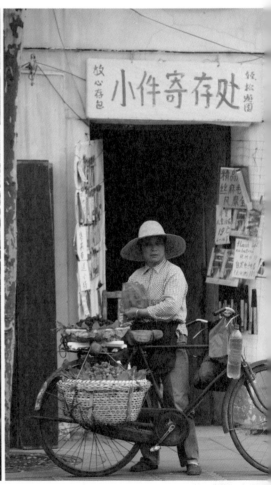

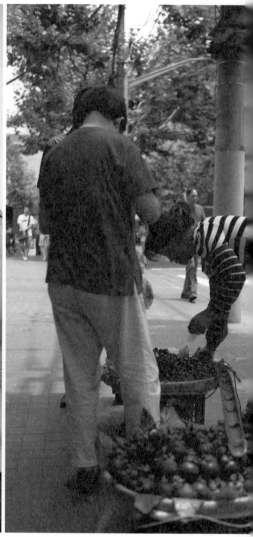

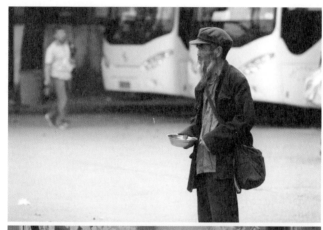

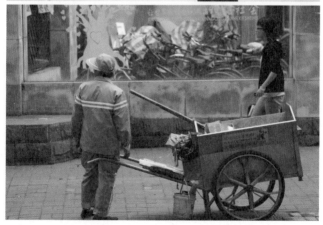

interview

1. 행복한 시간을 선물하는 유럽 스타일의 전통 레스토랑 〈CASA 13〉

2. 장식품과 의류 및 가구를 파는 홈인테리어 데코레이션 상점 〈SH DECOR〉

3. 천상의 소리를 파는 오카리나 상점 〈타오디꽁스(陶笛 公司)〉

행복한 시간을 선물하는
유럽 스타일의 전통 레스토랑
CASA 13

CASA 13 레스토랑은 티엔즈팡의 뒷부분에 해당하는, 타이캉루가 아닌 또 다른 대로인 지엔구워중루(建国中路)에 있다. 이곳은 옛날 3층 스쿠먼 가옥을 개조하여 유럽 스타일의 레스토랑으로 태어나게 되었다.

이곳의 까오양(高扬) 사장은 원래 상하이 출신으로, 미국 워싱턴에서 32년 동안 생활하다 2005년에 상하이로 귀국하여 티엔즈팡을 다시 재조명하고 주거, 상업, 예술을 융화시키면서 발전시켜 나가게 한 주역 중 한 사람이다.

까오양 사장은 타이캉루의 역사적 배경인 신화예술전문과학교(新艺术专科学校)의 교무장이자, 신화예술사범대학교(新华艺术师范学校) 교장이었던 유명한 예술가 왕야천의 외손자다. 왕야천은 서양에 중국화를 널리 알린 사람으로 중국 미술사에 중요한 예술가로 알려져 있으며, 그의 아내도 유명한 예술가로 지금도 생존하는 역사적 인물이다.

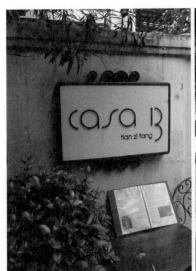

티엔즈팡을 발전시킨 까오양 사장

까오양 사장이 귀국하여 상하이에 다시 정착하면서 항상 산책을 즐겼는데, 어느 날 티
엔즈팡 주변의 한 상점을 발견하고, 취미 삼아 의류점을 시작하였다고 한다. 그런데 생
각보다 판매가 잘 되지 않아 점포를 재임대해 주었다. 이후 그 점포를 재임대받은 양모
(캐시미어) 카디건 가게가 너무 잘되어 사람들이 북적대기 시작하였고 이로 인해 그 주
변으로 상점들이 하나둘씩 생기기 시작했다고 한다. 까오양 사장은 상점을 하나둘씩 임
대해서 개조를 하고 다시 재임대하는 방식으로 비즈니스를 넓혀나갔으며 지금의 상업화
를 이루는 데 한몫을 했다.

그는 상하이를 대표하는 주거건축인 스쿠먼으로 이루어진 가옥들로 즐비한 티엔즈팡에
본인이 직접 경영하는 레스토랑도 몇 개 가지고 있다. 그가 이곳을 좋아하는 이유는, 일
생을 이곳에서 보내고 있는 주민들의 생활과 예술가들의 활동과 상업구역이 함께 이루
어진 조화 때문이라고 한다.

약 413개의 호구를 가지고 있는 이곳이 창업예술단지로 개발되어 많은 주민들이 이사를 하면서 1층은 상업공간으로 활용되고 2층은 주민들이 생활하고 있다. 빨래가 널린 2층 생활 터전의 모습은 방문객들의 기억에 재미있는 풍경으로 남게 된다. 이것 또한 티엔즈 팡의 특징 중에 하나라고 할 수 있을 것이다.

이런 자연스런 삶의 모습을 사랑한다는 까오양 사장은 시카코 아트대학(The Art Institute of Chicago)을 졸업한 중국 인테리어 디자이너에게 CASA 13의 디자인을 의뢰 했으며 이곳의 디자인은 중국에서 인테리어대상을 받기도 했단다. 고풍스러운 유럽 스타일을 재현한 듯한 이 레스토랑은 사람들이 가장 북적이는 타이캉루가 아니라, 조금 한적한 지엔구워중루에 있다. 사람들은 이곳에서 맛있는 음식과 함께 창밖 풍경을 즐기면서 아름답고 행복한 시간을 만들어 가고 있다.

까오양 사장은 앞으로 정부가 티엔즈팡의 규모를 지금보다 3, 4배 정도 확대해 나갈 계획이라며 타이캉루 티엔즈팡의 발전전망을 이야기해 주었다. 상하이의 특색 있는 옛 주거 건축물인 스쿠먼을 그대로 보전하면서 새로운 아이디어로 차근차근 재개발해 간다면, 타이캉루 티엔즈팡의 인기는 나날이 높아져 전 세계 사람들에게 사랑받는 명승지로 지속될 것이라는 확신에 찬 웃음을 마지막으로 긴 인터뷰를 마쳤다.

장식품과 의류 및 가구를 파는
홈인테리어 데코레이션 상점
SH DECOR

타이캉루 티엔즈팡 안에는 사람들을 유혹하는 예쁜 물건들로 가득한 상점들이 즐비한데 가구를 파는 곳은 그다지 많지는 않다.

SH DESOR라는 이곳에 들어서자 중앙에 중국 스타일을 한 눈에 보여주는 빨간색 장식장이 눈에 들어 왔다. 어떻게 보면 오리엔탈 스타일의 가구가 좀 더 심플한 느낌의 가구! 그렇게 사람들을 유혹하던 가구가 장식장인가 했더니 회전 가능한 와인 캐비닛이었다. 중국을 대표하는 유자나무로 만들었다는 이 가구는 고가임에도 사람들의 마음을 온통 흔들어 놓는다.

이곳 타이캉루의 느낌과 잘 어우러진 이 가구를 구입하고 여행의 행복한 추억을 집안에서 항상 만나고 싶어 할 것이다.

로오라라는 이곳의 경영인은 중국인이지만 국적이 다른 나라 사람인 화교라서 그런지 계속 영어로 대화를 했다. 전 세계에 회사의 사무처가 있기 때문에 영어로 대화하는 것이 훨씬 편한 듯 보였다. 아니면 한국인이어서 영어로 대화하면 더 원활할 거라는 생각에서 였는지도 모를 일이다.

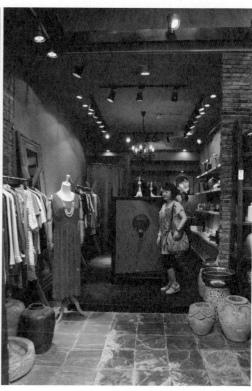

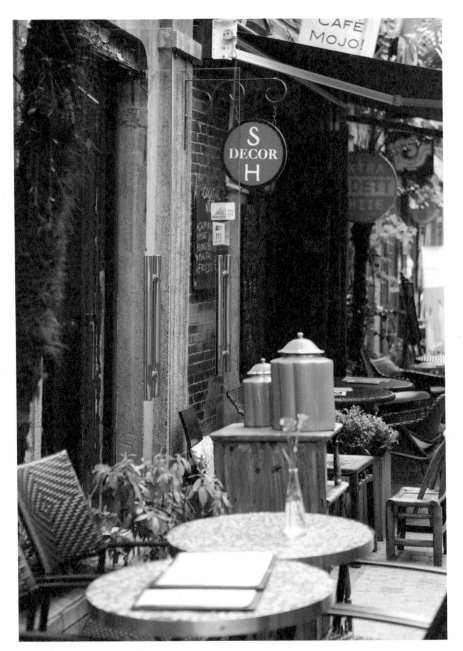

타이캉루 티엔즈팡에 입주한지는 2년이 넘었다고 했다. 원래는 홈 데코인 장식품 위주로 판매를 많이 했는데, 지금은 경영적인 문제 때문에 의류와 악세서리도 판매를 한다고 한다. 주 고객은 호텔 쪽이었는데, 지금은 티엔즈팡을 방문하는 여행객들이 모두 고객이 되었다. 한국 사람들도 물건을 많이 사간다면서 한국 친구들이 많다는 설명도 덧붙였다. 한켠에 만들어둔 탈의실의 커튼을 열자 '범사에 감사하라'라는 액자가 걸려 있었다. '범사에 감사하라'라는 말이 무슨 뜻인 줄 아느냐고 물으니 잘 알고 있단다. 항상 감사하면서 사업을 하고 이 상점에 들르는 사람들과 이곳 티엔즈팡을 즐기는 사람들에게도 이 메시지가 전달될 수 있는 감성이 울려 퍼졌으면 좋겠다고 미소를 지었다.

티엔즈팡에 시간이 갈수록 사람들이 늘어나고 발전하는 모습으로 거듭나지만 역시 상인의 입장에서는 우려되는 점도 많다고 한다. 장점이 있으면 단점이 있는 법! 이곳의 경영자 또한 너무 상업화되어가고 옛날 예술가들의 사랑방 같던 느낌이 사라지고 있는 것에 많은 아쉬움이 있단다.

또한 상하이에 가면 꼭 들러야 될 관광명소가 되니 좋은 점도 많지만 급상승하는 임대료로 조금은 걱정이 된다는 것이다. 이에 맞춰 세일을 많이 해야 된다는 중압감을 역시 미소로 표현하였다.

하지만 달리 보면 나날이 사람들에게 알려져서 발전해가는 타이캉루 티엔즈팡에 가게를 가지고 있어서 기쁘다고 말하며 많은 친구들을 데리고 오라고 당부하는 그녀가 아름답게 보였다.

천상의 소리를 파는 오카리나 상점
타오디꽁스 陶笛 公司

갑자기 쏟아지는 소나기를 피하다가 아름다운 소리에 이끌려 우리도 모르게 오카리나 상점으로 발길을 돌렸다. 가슴속 깊이 울리는 아름다운 선율을 연주하는 이 상점의 사장에게 눈길을 뗄 수가 없었다. 그가 연주하는 한국 노래인 '보고 싶다', '오나라' 등의 연주가 끝날 때 마다 아낌없는 환호와 박수를 보냈다.

이 오카리나 연주자는 대학을 졸업하자마자 얼후(二胡)를 전공했던 같은 학교 여자친구와 결혼을 해서 타이캉루 티엔즈팡에 입점하게 된 게 어느덧 2년이 되어간다고 한다. 타이캉루가 상하이에서 집객의 가장 중요한 예술 단지이며, 자신도 너무나 좋아하는 곳이었기에 이곳에서 장사를 하는 것이 자신의 꿈이었다고 한다.

그는 이곳에서 각종 오카리나를 연주하며 판매도 하고 오카리나 수업을 수강하는 학생들에게 연주법을 가르치면서 매장을 운영하고 있다. 경영이 가장 중요하기도 하지만, 무엇보다 예술과 문화를 좋아하는 사람들이 많이 모이는 곳이라 그런지 친구를 많이 사귀게 되는 게 즐겁단다. 소통의 장소이자, 교류의 장소가 되게 만드는 것이 자신이 이곳에서 상점을 낸 목표라고 환하게 웃는 이 젊은 사장과 그의 아내가 아주 행복해 보였다.

그러나 사람들이 많이 모이는 장소다 보니 이곳에서 경영하는 상인으로서 걱정도 늘었단다. 다름 아니라, 상점의 임대비용이 갈수록 터무니없이 오르는 것이라고 한다. 중국의 서민 생활의 모습과 상업의 모습이 어우러져 한눈에 볼 수 있는 타이캉루 티엔즈팡의 생활 모습은 이곳의 특색 중에 하나라고 해도 과언이 아닌데, 이곳을 떠나야 될지도 모르는 일이라며 고개를 떨구었다.

유동인구가 많을수록 비즈니스도 더 잘 되는 것이 아니냐는 반문에 '오카리나'라는 악기를 여행객들이 잘 사는 편이 아니란다. 나날이 유동 인구가 증가된다고는 해도 정작 악기를 좋아하는 사람들은 고정적이라 유지비용이 초과되기도 한다는 것이다. 하지만 그는 꿈이 있기에 새로운 사람들에게 아름다운 오카리나 소리를 많이 들려주고 알리고 싶다고 한다. 때때로 타이캉루 티엔즈팡 내부에서 연주회를 열기도 한단다.

그리고 자신의 꿈을 향해서 열심히 하다 보면 좋은 일들도 많이 생길 것이라 확신한다며, 무엇보다 타이캉루 티엔즈팡이 전 세계에 알려져서 점점 더 발전하는 예술 단지가 되기를 자신도 소망한다고 그의 사랑스런 아내와 같이 입을 모았다.

동행기행
발도장 찍은 타이캉루

홍콩을 다녀 온 이후 2년 만의 해외여행이다. 탑승기념으로 간직하라고 표기된 대한항공의 이어폰 패키지 디자인을 보고는 참 실망스러웠다. 갖고 싶지 않은 디자인이었다. 세계의 나라들과 경쟁하기 위해서는 이러한 작은 것부터 신경써서 바꿔나가야 될 것 같다.

처음 와 본 이곳에서 택시를 타고 호텔로 이동하는 중에 '경적소리 금지'란 사인물이 눈에 들어왔지만 표지판이 무색할 정도로 사방팔방은 서로 먼저 가겠다는 차들로 아우성이었다. 디자인을 업으로 삼고 있는 사람으로서 가장 안타까운 것이 좋은 디자인, 쉬운 디자인을 계획하고 실행해도 이를 받아들이지 못하는, 아니 어쩌면 받아들이지 않는 일반 사람들의 수준이다. 이는 결코 중국에만 해당하는 일은 아닐 것이다.

또 하나는 바로 신호등. 다음 신호가 되기 전까지 얼마만큼의 시간이 남아 있는지의 여부를 알려주는 카운트다운 표시가 있었다. 한국에서는 이 숫자표시가 들어온 지 불과 몇 년 되지 않았다고 한다. 교수님은 말씀을 덧붙이시면서 10년 전 중국에 처음 왔을 때 중국의 디지털 숫자 신호등에 감명받았다고 한다.

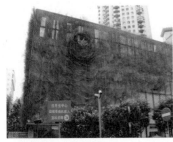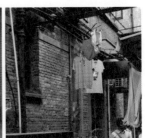

티엔즈팡의 명소, 유리박물관　　　　　보안원의 모습　　　　　티엔즈팡 풍경

타이캉루로부터 가까운 곳에 위치한 상하이에서 최고 높이를 자랑하는 Pullman skyway hotel에 짐을 풀고 길을 나섰다. 호텔을 출발해서 타이캉루에 이르기까지 약 7분. 좁은 도로를 기준으로 한쪽에는 높고 큰 건물들이 있었으나 다른 한쪽인 타이캉루는 높게는 3층, 기본적으로 1, 2층 높이의 건물들로 골목을 채우고 있었다. 골목에 진입하기 전 티엔즈팡의 명소라 할 수 있는 유리박물관을 보았다. 주경의 건물 외관은 수많은 유리를 겹겹이 꽃잎모양으로 겹쳐 외관을 덮은 형태였으며, 외관 청소는 사실상 힘들어보였다. 조명이 켜진 야간경관을 기대했지만 결국 보지 못해 아쉬움이 조금 남는다.

티엔즈팡 입구의 보안원이 빨간 안장을 차고 기지개를 펴며 주위를 살피는 모습이 인상적이었다. 입구에는 그림으로 티엔즈팡을 소개하고 있었다. 재미있는 일러스트에 비해 숫자로 표기되어 있는 대표 상점번호의 순서가 엉켜 있어 조금 혼란스러워 보이는 안내지도였다. 듣기로는 이곳의 지속적인 개발로 현재의 안내지도는 티엔즈팡의 일부분에 불과하다고 한다.

골목을 들어서는 입구부터 안으로 점점 들어갈수록 조그맣고 아기자기한 공간과 그에 맞는 귀여운 간판들이 눈에 띄었다. 마치 서울의 삼청동을 보는 듯했다. 삼청동과 비교하자면 간판의 형태적인 디자인이나 세부적인 디테일함은 조금 부족한 듯 보였으나 제법 재미있는 간판들도 많았다.

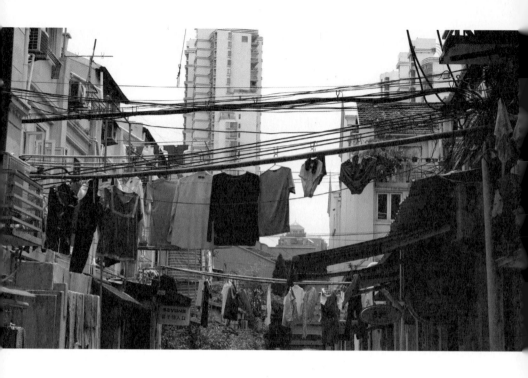

외국인들로 밤낮없이 붐비는 이곳에 주민들이 살고 있을거라고 상상이나 하겠는가. 한국인이라면 세계에서 찾아오는 손님들로 북적이는 곳을 자신의 집으로 생활하진 않을 것이다. 물론 한국의 주상복합 건물을 생각하면 상가와 주거환경의 접목이 뭐 그리 이상한 것이냐고 생각할 수 있겠지만, 이곳을 주거환경으로 삼은 것 이외에 내게 신선한 충격으로 와 닿은 것은 바로 창밖 빨래건조였다. 그것도 속옷을 외부에 널어둔 것은 이해할 수 없는 광경이었다. 상하이는 지역특성상 기후가 습하고, 단위면적당 많은 가구수로 인해 주거환경이 매우 협소하다. 이 때문에 집안에서의 빨래건조가 여의치 않아 지금과 같은 창밖 빨래건조의 진풍경이 중국 도시풍경의 일부 요소로 자리잡은 듯했다.

한창 빨래구경 삼매경에 빠져 있을 때쯤 눈에 새롭게 들어오는 것은 바로 2, 3층의 창문에 달려 있는 차양이었다. 상부에 호 모양으로 설치된 차양은 동양보다는 주로 서양에서 볼 수 있는 형태다. 중국을 중심으로 한 동양은 4계절의 변화가 뚜렷하여 기후변화에 관심이 많아 차양이 건축물의 일부로 포함되는 경우가 많으나, 동양에 비해 기온이나 일교차가 낮게 나타나는 서양의 경우 계절변화에 민감하지 않아 차양이 건축물의 일부가 아닌 천막형태의 외부차양을 주로 설치한다. 이 점을 봤을 때 호 형태의 차양은

기후의 특성을 고려하지 못한 것으로, 건축물을 보완하기 위해 건축물에 손을 대기보다 차선책으로 선택한 임시형태의 천막차양으로 보였다. 이 때문인지 서양 주거형식의 모습과 세련되고 다양한 예술문화 상점들 그리고 산업혁명이 일어나기 직전의 한국과 같은 모습의 동양미가 묘하게 조화를 이루어 참 매력적으로 느껴졌다. 이는 훗날 원고를 정리하며 전통 중국과 서양식 건물이 합쳐진 스쿠먼 양식임을 알게 되었다.

사실 타이캉루를 접하자마자 드는 생각은 전깃줄과 빨래건조대들, 외부에 돌출되어 있는 각종 배수관 등이 마치 얽혀 있는 거미줄 같았다. 지금의 타이캉루는 이러한 모습들이 하나의 랜드마크로 자리잡아 거미줄 같은 진풍경을 보기 위해 세계 각국에서 찾아온다. 위험하리만큼 심하게 노출되어 있는 갖가지 선들을 생각한다면 대대적인 도시경관 정비가 필요한 상황이라고 할 수 있다.

컬처 쇼크(Culture shock)라고 할 수 있는 경험이 또 하나 있다. 열심히 돌아다니다 목을 축이기 위해 들어간 한 카페. 시원한 오렌지주스를 상상하고 한 모금 들이킨 그 음료는 얼음이 있기는커녕 전혀 시원하지 않은 미지근한 오렌지주스였다. 중국 식당에 가면

의자 밑에 있던 픽토그램

한여름에도 펄펄 끓는 물을 주는 경우가 있는데 이는 중국의 수질이 좋지 않아 각종 질병예방 차원에서 항상 물을 끓여 마신다고 한다. 차문화가 발달해 있는 이유 또한 이것 때문이다. 아마 얼음을 얼리려면 물을 끓여 식힌 뒤 얼려야 하는데 이런 번거로운 과정을 아예 없애버린 듯하다. 카페에서 한숨 돌리고 있는데, 의자 밑에 어떤 픽토그램이 보였다. 그것은 바로 콘센트 그림. 카페에서 노트북을 켜고 작업하는 경우나 간단하게 배터리 충전을 할 수 있는 곳을 알기 쉽게 그리고 재미있게 표현한 시각디자인의 좋은 예였다.

상하이를 다녀온 후 나에게 가장 기억에 남는 것이 무엇이냐 묻는다면 망설임 없이 말할 수 있는 것이 있다. 그것은 다름 아닌 보도블록 어항(가칭)이다. 한 상점에서 가게 홍보를 위한 전략으로 사람들이 다니는 보도블록에 금붕어를 몇 마리 그려놓았는데 이는 마치 물고기가 모여 노는 어항처럼 보였다. 여기까지는 누구나 한 번쯤 벽화나 바닥에 그려진 그림을 본 적 있듯 그와 별반 다를 것이 없게 느껴진다. 하지만 이 그림에 생명을 불어 넣은 요소가 있었으니, 그것은 바로 '물'이다. 자칫 일반적인 벽화로 평범해 질 수 있었던 물고기 그림에 실제로 물을 뿌려 마치 물고기가 살아 있는 것처럼 생동감 마

보도블록 어항

저 넘쳐 보인다. 사람들은 자신이 예상하지 못했던 것으로 부터 무엇인가 새로운 것을 발견했을 때 '기발'하다고 말한다. 그림에 물을 뿌려 어항을 만든 아이디어가 세간 사람들이 말하는 '기발'에 속할 수 있겠지만, 나는 그 보도블록 어항의 물에 비친 하늘을 찍은 우리 교수님이 과연 '기발'하다고 말하고 싶다. 아니 어쩌면 이것은 '기발'이 아닌 타고난 예술가만의 '감각'일지도 모르겠다. 아직도 잊혀지지 않는 하늘을 담은 보도블록 어항이 눈앞에 아른거린다. 참으로 예쁘다.

자전거가 삶의 일부인 중국 사람들

자전거를 주 교통수단으로 이용하는 중국. 가로수가 잘 조성되어 있는 거리에 자전거가 줄지어 지나가는 모습을 보고 있노라면 마냥 미소가 지어진다. 이에 반해 한국은 생활형 자전거가 삶의 일부로 정착되어 있지 않고, 마니아층의 레저형 자전거가 대부분이어서 아쉬움이 있다. 한국에도 생활형 자전거가 정착되면 좋을 듯하다. 도로외곽에 보면 자전거 줄지어 선 풍경을 쉽게 볼 수 있다. 우리가 흔히 말하는 '자전거거치대' 또는 '자전거보관소'라는 말과는 다소 거리가 있어 보인다. 조금 더 신경을 쓴다면 더욱 편리하고 안전하게 자전거를 보관하고 찾을 수 있을텐데 말이다. '디자인'이란 의미가 한국에서는 원래 단어의 의미와는 다르게 인식되어 진 것 같다. 꾸미는 것만이 아닌 생활 속 편리함을 주는 것도 디자인인데 왜 사람들은 일방적으로 단지 꾸미는 것, 즉 색을 입히고 형태를 변화시키는 것만을 디자인이라고 할까. 원래 'Design'이란 특정한 목적과 용도를 위해 상품이나 건축물 따위를 계획하고 도안하는, 즉 설계의 의미다. 현재는 많이 나아졌지만 90년대 초·중반까지만 해도 '디자인'직에 몸을 담고 있다고 하면 가끔 따가운 눈총을 받기도 했다. 허황되고 겉모습만 치장하는 일로 여겨져 왔기 때문이다.

갖가지 빛들이 뿜어내는 조화로운 야경을 찍는데, 이번만큼 카메라가 야속하게 느껴질 수 없었다. 흘러가면 다시는 돌이킬 수 없는 시간을 한 장의 사진으로 그때를 간직할 수

있다는 것. 정말 사진의 발명과 개발은 가히 획기적이다. 이렇게 추억남기기 1등공신인 카메라가 야속했던 이유는 바로 내가 보는 것과 똑같은 색을 담지는 못한다는 것. 대부분의 색을 잘 담아내기는 하지만 유독 빨간 조명이 매혹적으로 발하고 있음에도 불구하고 사진에는 형광빛 핑크로 나온다. 순간 '저급형 카메라라 그런가?'라고 생각하고 고급형 카메라도 테스트해 봤지만 결과는 똑같았다. 매정한 카메라. 카메라의 색감에 삐친 내 마음을 달래준 것은 조명으로 인해 낮에는 숨겨져 있던 피사체의 볼륨감이다.

처음 타이캉루를 접했을 때는 전체적인 느낌과 구조형태가 눈에 들어왔다면 다시 본 타이캉루는 그 공간에 속속들이 차지하고 있는 소품이나 작은 요소들이 보였다. 넓은 창문틀에 놓인 작은 화분, 세계 각국의 다양한 디자인 라벨이 붙어 있는 맥주병 디스플레이, 동그랗게 파인 구멍 너머로 보이는 계단 위 화분, 선반 위에서 천진난만하게 놀고 있는 작은 아기인형들, 길거리 과일장수 아저씨, 벤치에 앉아 그림 그리는 화가들, 휴식을 취하고 있는 청소부 아주머니들. 오늘은 운이 좋게도 한 중국인 커플이 혼례치르는 모습을 보았다. 가마가 도착하고 홍단 사이로 보이는 신부의 수줍음이 기다리는 사람들을 한껏 기대하게 만들었다. 신부가 도착하자 신랑이 맞이하며 두 사람은 어디론가 향했다.

근처의 재래식 채소공판장을 찾았다. 개조한 지 얼마 되지 않아 비교적 정돈되어 보이는 내부였다. 정리는 잘 되어 있지만 왠지 모르게 인위적인 느낌이 들어서 아쉬움이 남는다.

일정을 마치고 호텔로 향하는 길에 오래된 골동품 상점을 들리게 되었다. 비록 중고물품이지만 상태가 매우 양호하여 새것이라고 해도 믿을 만큼 질이 우수했다. 거기다 판매하는 직원의 미모도 뛰어났다. 개인적으로 교수님께서 고르신 몇 개의 안경 중 개화기 때 지식인들이 즐겨 사용했을 법한 디자인의 안경을 사셨으면 좋겠다.

인테리어 상품을 파는 가구점에 들러 빨갛고 아주 매혹적인 와인락을 보았다. 겉모습만으로도 그 가구에서 풍겨 나오는 위엄이란 말로 표현할 수 없다. 락커의 내부를 보는 순간 자동으로 입이 벌어진다. 외부와 달리 내부에는 반전이 숨어 있었기 때문이다. 그 차분한 모습의 상점 주인은 외국인들을 많이 접객해와서 인지 영어로 대화하는 것이 편해 보였다. 아마 우리 쪽에서 중국어를 할 수 있을 것이라고 생각을 못한 듯이 보였다. 직접 디자인했다는 와인락은 오너의 성품처럼 절제되고 조용한 카리스마가 느껴지는 가구였다.

길거리에서 파는 음악 CD는 왠지 썩 내키지 않아 보였다. 하지만 노랫소리에 끌려 우리는 신호가 바뀌었음에도 불구하고 음악을 들으며 몸을 들썩였다. 여러 노래를 들으면서 약 7장의 CD를 구매하니, 일일이 CD에 오류가 있는지의 여부를 체크해주는 상점 아저씨가 참으로 성실하고 착하게 보였다.

동행기행
맛이 있는 여행

사진촬영에 쏟을 에너지 충당을 위해 식당을 찾았다. 젊은이들이 많이 찾을 법한 카페 형태의 퓨전 레스토랑이었다. 처음 나온 음식은 마치 소면처럼 얇게 채 썬 닭살과 동그랗게 공 형태로 만들어진 어묵이 닭으로 우려낸 국물과 조화되어 생각보다 깊은 맛을 내고 있었다. 또 다른 음식은 살이 통통하게 찬 새우를 직접 손질하여 로즈마리와 파프리카 등과 같이 볶아 해산물의 비린 맛을 없애주며, 허브의 향긋함과 통마늘의 조미로 입안이 풍성해짐을 느낄 수 있는 음식이었다. 이 외에 칠리소스가 뿌려진 생선살 튀김, 진한 육수가 우러나온 간장 국물에 두꺼운 편육을 얹은 국수, 중국인들이 즐겨먹는 버섯 청경채 볶음, 고추기름의 진면목을 보여주며 강한 인상을 남긴 스튜 그리고 달콤한 망고와 바닐라 아이스크림을 얹은 빵에 아메리카노 디저트까지. 퓨전 타이 음식점으로 과연 각광받은 세미고급 레스토랑이었다.

상하이에 거주하는 분 덕분에 외국인이 많이 찾는 곳이 아닌 상하이 사람들이 많이 찾는, 저렴한 가격에 제법 괜찮은 식사가 나오는 곳을 갈 수 있었다. 가늘고 긴 콩을 견과류와 함께 볶은 야채볶음, 새우살이 몽글하게 차있는 샤오롱 만두, 한국의 닭발과는 부드러움의 차원이 다른 찜닭발, 어딜가나 빠질 수 없는 버섯 청경채 볶음, 온통 소금밖에 없었던 대게 소금구이, 찐 호박 속 버섯과 베이컨이 들어간 크림수프, 사각함이 일품인 야채줄기 절임, 하와이풍 파인애플 해물볶음밥, 속 풀어주는 해물탕. 이름만 나열했는데도 어마어마하다. 이 모든 게 내 뱃속으로 들어갔다. 믿기지 않는다.

지난번에 들른 레스토랑에서 시식해봤던 것 외에 다른 메뉴들을 소개하고자 한다. 데운 철판 위에 올린 갈비, 브로콜리와 옥수수를 곁들여 먹는 음식이었는데, 한국의 갈비찜 과 상당히 비슷한 맛이 났고, 소스나 육질은 조금 더 부드러웠다. 이 외에도 대나무 죽 순인줄 알고 주문했던 것이 알고 보니 얇게 절인 조갯살이어서 실망했던 메뉴와 'hot'이 라는 영어단어를 못봐 작은 해프닝이 있었던 묽은 팥죽, 샤오롱 만두의 친구 보들한 만 두, 주문을 잘못한 생선튀김까지. 한 레스토랑에서 다양한 음식을 맛볼 수 있었던 경험 이었다.

또 한 곳은 레스토랑 인터뷰를 위해 찾은 곳으로 이탈리아 음식점 같았다. 몸에 좋은 새순이 듬뿍 담긴 샐러드, 달콤한 핫케이크, 미니 베이컨 바게트와 오븐에 구운 담백한 빵, 기본 양상추 샐러드, 육즙이 풍부한 갈비요리, 입 안 가득 부드럽게 퍼지는 버섯 리 조토, 고구마무스를 찍어 먹는 생선구이, 크림치즈에 독특한 소스를 곁들인 치킨볼 등 고급스런 음식들이 주류를 이뤘다.

식사를 한 지 불과 세 시간 만에 저녁을 먹으러 간 적이 있었다. '타이타이'라는 레스토 랑이다. 좌식과 입식 모두 가능했으며 우리는 식사를 기다리는 동안 피로를 풀며 담소 를 나누었다. 인테리어는 벽돌조에 붉은색 조명을 많이 썼고, 낮은 조도로 편안하고 차 분하며 고급스러운 분위기를 자아냈다. 도톰한 치킨살이 일품인 치킨까스, 각종 콩과 나물이 어우러진 해파리 양상추쌈, 국물을 자작하게 볶은 채소, 갖가지 재료를 넣어 예 쁘게 모양을 낸 오무라이스, 옆 테이블에서 먹는 메뉴가 탐나 따라 시켰던 잡채말이 튀 김. 이번이 가장 사람 수에 맞게 주문한 듯했다. 지금 생각해보면 마치 식도락여행을 한 것 같다.

비를 머금은
타이캉루(泰康路) '티엔즈팡'(田子坊)

인터뷰를 위해 들른 casa 13 레스토랑은 인테리어가 돋보이는 곳이어서 일행 모두 카메라를 손에서 놓지 않았다. 다음 장소를 위해 레스토랑을 나서려는데 쏟아지는 야속한 빗방울들. 축축하게 젖은 가방을 털며, 한동안 머물렀던 타이캉루도 털어내야 했던 그때가 못내 아쉬웠다. 김지원

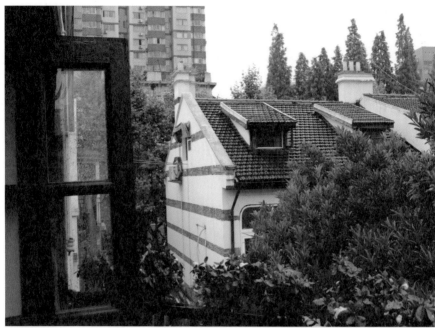

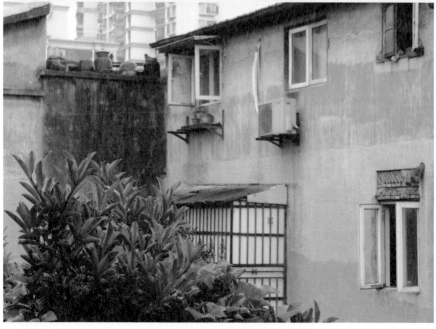

에필로그

우리의 생활모습과 패턴이 변하고 있다. 거듭된 인류의 진화로 과거보다 비교적 부드러운 음식을 먹게 되면서 골격 또한 변하여 인간의 치아구조가 32개에서 28개로 줄어들 것이라고 한다. 그러한 영향으로 우리 어린이들의 얼굴모습이 갸름한 턱의 완벽한 브이라인으로 변해 가는 것도 사실이다. 꼬리가 있었다던 인간의 모습이 진화했다고 하니 현대인의 일상과 생활패턴도 변하는 것은 당연한 것이다.

필자가 인류학적 진화론까지 거론하며 이야기 하고자함은 다름 아닌 우리의 생활모습이다. 주위를 살펴보면 세계 어디를 가나 우리의 직장과 학교 가족, 심지어 연인과 부부사이에도 서로 마주하고 대화하는 게 눈에 띄게 줄어들었다.

물론 여러 요인이 있겠지만 아무래도 스마트폰이 그 중심임에 분명하다. 휴대전화에 인터넷 통신과 정보검색 및 컴퓨터 지원 기능을 추가한 지능형 단말기인 스마트폰에 사용자가 원하는 어플리케이션을 설치하여 사용할 수 있으니 진화된 휴대전화는 과거 우리가 꿈꾸며 예견했던 컴퓨터를 이미 초월하였다. 이제는 안경에 내장되고 투명하기까지 한 스마트폰이 등장한다고 하니 즐거움도 있지만 두려움도 적지 않다.

현대인들은 휴대폰과 몇 시간만 떨어져 있어도 심한 불안감을 느끼며 초조해 한다고 한다. 이쯤 되니 스마트 기기들에 대해 가족의 관점에서 이야기하는 목소리들이 많이 들린다. 공감이 가는 것이 당연한 일이다.
휴대전화가 없던 시절 삐삐라고 부르던 무선호출기를 사용할 때도 행복하고 신기했던 때가 생각난다. 필자는 과거부터 지금까지 사용하던 휴대전화를 모아두고 가끔 들여다 보곤 하는데 지금의 것과 비교해 보면 웃음이 절로 나온다.
한 번쯤 스마트폰을 내려놓고 가족·친구들과 마주보고 정감 있는 대화를 나누었던 아

날로그 시대로 되돌아 가보는 여유도 찾았으면 좋겠다는 생각을 해본다.

한편으로 사람들은 물질문명의 발달로부터 벗어나 휴식을 위한 다양한 길도 찾기 시작했다. 그러한 계기로 과거 한국에서도 커다란 변화가 두 차례 있었다. 1998년 해외여행 자유화는 국민의 눈높이를 높이는 데 중요한 역할을 한 "대사건"으로 국민들이 자유로운 해외여행을 통하여 선진국가들의 도시와 문화를 경험하게 되면서 공공디자인에 대한 이해의 폭이 넓어졌다. 이후 1998년 2월부터 추진하기 시작해 2003년 9월 15일 공포하고, 2004년 7월부터 단계적으로 시행한 주 5일제의 영향으로 폭발적 레저 인구의 수용이 한때 한국사회의 이슈가 되기도 하였다. 그러한 요구의 충족과 굴뚝 없는 산업인 관광산업의 중요성을 인식하여 노력한 결과, 문화체육관광부에 의하면 2012년 1월 30일 기준 한국에서는 국가에서 지원하는 문화관광축제, 지방자치주관 또는 후원과 민간이 추진하는 축제를 포함하여 전국에 약 758개의 축제가 열리고 있으며 매달 증가 추세에 있다고 한다. 전국의 지방자치단체들도 제각각 지역의 특색을 살린 축제들을 개발하고 사람들을 불러모으는 데 노력하고 있으나 아쉬운 점은 각 지역별로 중복되고 상충되는 행사에서 벗어나 다양한 콘텐츠와 아이콘을 개발하고 장기적인 안목으로 바라보지 못하고 있다. 필자의 저서 『나오시마 디자인 여행』에서 일본 오카야마현과 가가와현 사이의 세토내해에 자리 잡은 둘레 16km에 인구 3,600여 명인 섬 나오시마가 연간 50만 명이 넘는 관광객들을 끌어들이고 세계적인 여행 잡지에 선정되며 세계적 명소로 발전되기까지는 중장기적인 계획으로부터 완성된 결과다.

이곳 상하이의 타이캉루 티엔즈팡 역시 전략적으로 만들어진 곳도, 마치 도깨비 방망이를 휘둘러 눈 깜짝할 사이에 만들어낸 명소들도 아니다. 더욱이 관 중심과 관 주도에 의하여 만들어진 곳이 아닌 철저히 기업과 민간으로부터 시작되었고 재원도 국비와 지방비가 아닌 민간자금으로부터 시작되고 완성되었다는 것을 관심 있게 살펴볼 필요가

있다. 문화 예술과 역사로 미루어 볼 때, 한국의 콘텐츠는 풍부하다. 오늘날 우리의 소리, 우리의 율동을 다양한 인종과 문화를 지닌 세계인들이 따라하는 한류 열풍이 불고 있다.

이 책이 지역의 역사와 문화예술을 바탕으로 행복한 창조도시와 마을만들기, 거리만들기에 여념이 없을 공공디자인 관련 공무원과 예술가 그리고 관계자들에게 밑거름이 되길 소원한다.

정희정

채워져서 아름다운 감성공간
상하이 타이캉루 티엔즈팡

2012년 9월 15일 1판 1쇄 인쇄
2012년 9월 20일 1판 1쇄 발행

지은이 정 희 정 · 김 옥 예
디자인 이 랑
펴낸이 강 찬 석
펴낸곳 도서출판 미세움
주 소 150-838 서울시 영등포구 신길동 194-70
전 화 02-844-0855 팩 스 02-703-7508
등 록 제313-2007-000133호

ISBN 978-89-85493-61-1 03610

정가 23,000원

저작권법에 의해 보호를 받는 저작물이므로 무단 전재와 복제를 금합니다.
잘못된 책은 교환해 드립니다.